25cuc

CUBA
POR
KORDA

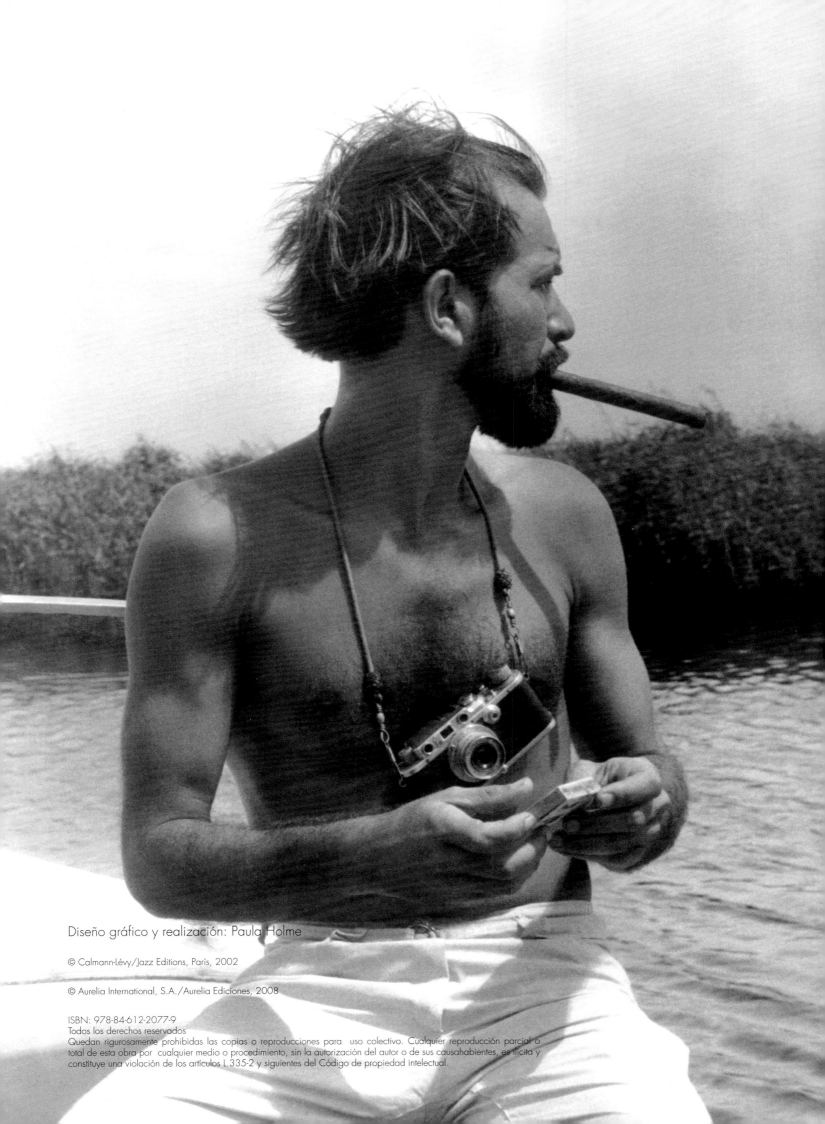

Diseño gráfico y realización: Paula Holme

© Calmann-Lévy/Jazz Editions, París, 2002

© Aurelia International, S.A./Aurelia Ediciones, 2008

ISBN: 978-84-612-2077-9

CUBA por KORDA

Bajo la dirección
de Christophe Loviny

Textos de
Christophe Loviny
y Alessandra Silvestre-Lévy

calmann-lévy / jazz editions

Aurelia International, S.A/ Aurelia Ediciones

En el recinto austero de un colegio protestante de un barrio de La Habana conocí a Alberto Díaz, *en 1941. Este nombre no significará nada al lector en tanto no le haya precisado que se trata de Alberto Korda, autor de la foto mundialmente conocida del Che Guevara y la más reproducida de la historia de la fotografía. En ese entonces éramos alumnos de ese prestigioso establecimiento escolar donde Alejo Carpentier había realizado sus estudios algunos años atrás. Todavía me pregunto si no fue en la capilla del colegio donde, sin darse cuenta, comenzó la pasión de Korda por las mujeres, por la belleza femenina. Todos éramos testigos, tanto hembras como varones, de su ferviente admiración cuando contemplaba las hermosas alumnas que escuchaban el sermón del pastor.*

Como muchos de sus colegas cubanos, Alberto Korda se inició en la fotografía como "lambio", término que se aplica a todo aquel que, cámara en mano, toma fotos durante bodas, bautizos o banquetes; luego va a su estudio, las revela y regresa para vendérselas a los que desean conservar un recuerdo. Por supuesto, la calidad era mediocre, el papel amarilleaba en pocos meses y los rostros se difuminaban. Más tarde abrió un estudio con Luis Pierce, un buscavidas que recorría La Habana

en bicicleta fotografiando todo lo que le permitiera ganarse unos centavos. Lo apodábamos Korda el Viejo, pero muchos lo llamaban Hemingway, por su extraordinario parecido con el escritor. El estudio llevaba el nombre que lo consagraría más tarde: Korda, el apellido de dos realizadores húngaros, Alexander y Zoltan, cuyos filmes se exhibían en La Habana de aquella época. También se asemeja a Kodak, nombre por siempre asociado a la fotografía. Lo que más interesaba a Alberto Korda era el mundo fascinante de la moda, que le permitía reunir sus dos pasiones: la belleza femenina y la fotografía, por lo que se puso en busca de modelos noveles. En Cuba nadie se dedicaba a ese tipo de fotografía; sin embargo, logró disponer de un espacio en una revista habanera en la que jóvenes de un erotismo sugestivo, increíblemente bellas y elegantes, exhibían vestidos y promocionaban perfumes o jabones. Korda se convirtió entonces en el pionero de la fotografía de moda y de la fotografía publicitaria en Cuba. Sin duda alguna, esta fue su verdadera vocación. Sin embargo, ¿podría decirse que el individuo propone y el destino dispone? Lo cierto es que la historia irrumpiría, provocando un vuelco en su vida profesional y

por ende, en su vida. La victoria de los revolucionarios, de Los Barbudos, *que bajaban de las montañas hacia las ciudades,* modificó de manera radical sus proyectos: lo llamaron para que formara parte del nuevo diario Revolución. Transcurrían las primeras semanas de 1959 y la vida cubana comenzaba a transformarse vertiginosamente. Este diario ofrecía grandes espacios a la fotografía, mostrando titulares que hacían las veces de carteles para movilizar al pueblo y, tres veces a la semana, publicaba un suplemento de cuatro páginas de fotografías.

Cuando en abril de 1959 Fidel Castro visitó los Estados Unidos, Korda formó parte del equipo encargado de cubrir este acontecimiento. Por supuesto, supo sacarle partido a esta ocasión extraordinaria fotografiando día tras día las actividades del dirigente cubano, como la de su visita al Memorial Lincoln de Washington, donde realizó una foto impresionante. Más tarde lo acompañó en sus giras por Cuba y el extranjero, en particular durante las estancias del Comandante en la Unión Soviética en 1963 y 1964. Compartió la intimidad de Nikita Jruschov y su familia en un ambiente relajado que quedó para la posteridad. Estas fotos revelaban o pretendían revelar una gran aproximación entre los dos hombres, luego del estancamiento que provocaran sus posiciones divergentes durante la Crisis de los Misiles de octubre de 1962.

En New York telefoneó a Richard Ave-

don que lo recibió en su Studio. Korda le mostró fotos de Norka, su modelo preferida, su musa y su mujer. El célebre fotógrafo americano le aconsejó fotografiar a las modelos durante acontecimientos revolucionarios, lo que hizo

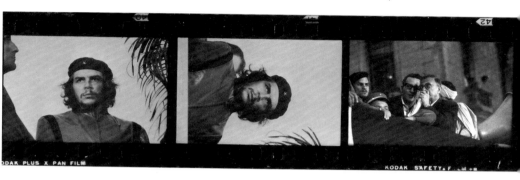

en diferentes ocasiones. El propio Paris Match publicó, en los años sesenta, un amplio fotorreportaje en el que Norka aparecía vestida de miliciana, blusa azul y pantalón verde olivo.

Perdí de vista a Alberto Díaz durante casi veinte años y lo volví a encontrar con el nombre de Alberto Korda: él, fotógrafo; yo, periodista del diario Revolución. El 5 de marzo de 1960, el día en que Korda tomó su famosa foto del Che Guevara durante los funerales de las víctimas del carguero francés La Coubre, en el puerto de La Habana, me encontraba también en la tribuna sirviendo de intérprete a Jean-Paul Sartre y a Simone de Beauvoir. A su vez, Korda tomaba fotos a una decena de pasos de la tribuna desde donde Fidel Castro se dirigía a la multitud. El Che se acercó para contemplar a la multitud. La vista de lince de Korda captó ese instante. Sorprende el contraste entre el carácter instantáneo de esta toma y su perpetuidad, pues esta fotografía se ha convertido en un símbolo universal al que cada cual le da

su propia interpretación. En aquella época, los fotógrafos no estaban realmente conscientes de fotografiar la dinámica de una revolución ni de comenzar a escribir la historia de la fotografía cubana, testigo excepcional de la sucesión de acontecimientos en la isla. En realidad, esta foto gozó de una suerte más bien discreta hasta el día en que, tras el asesinato del Che en Bolivia, comenzó a ser objeto de veneración y de culto. En Italia, el editor Feltrinelli vendió centenares de miles de carteles pues Korda le había regalado una copia, de la que conservaba sus derechos de autor.

Detengámonos un instante en esta foto del Che y en su porte: en esa mañana algo fresca y nublada de un mes de marzo habanero, cargada de dolor, de cólera, de violencia contenida, el Che viste una chaqueta verde y negra, cerrada hasta el cuello, que realza su rostro severo, solemne. Era la imagen perfecta, ideal, para hacer surgir una leyenda que en ningún caso hubiera prosperado a partir de otras fotos de él. Las manifestaciones de fervor casi religioso de que es objeto esta imagen del Che son muy sorprendentes, pues cualquiera que conociera, aunque fuese un poco sus ideas, sabe que hubiera sido el primero en rechazar esa adoración. Paradójicamente, mientras más se reproduce la foto, más se aleja de la esencia del Che.

Decenas de fotos de los funerales de las víctimas del sabotaje estaban desplegadas sobre la mesa de trabajo del maquetista del diario Revolución, entre ellas la del Che tomada por Korda, que no fue seleccionada. El diario publicó fotos de Fidel Castro blandiendo explosivos en su mano, y de la multitud a la que se dirigía. Solo al año siguiente, en abril de 1961 (víspera de la invasión de la Bahía de Cochinos), se publicará la foto del Che que tomara Korda, junto a una nota de prensa que anunciaba su conferencia televisiva como Ministro de Industria.

Korda dejó una obra fotográfica considerable. Pero no es menos cierto que solo fue conocido y reconocido, en todo el mundo, muchos años más tarde, por esta única foto. Tuvo el privilegio de vivir y trabajar intensamente; tenía una vocación de esteta y de hedonista y siempre hizo lo que quiso. Pudo vivir cómodamente en cualquier parte del mundo, pero prefirió su país, rodeado de amigos, de mujeres bellas y jóvenes que amaba a su manera, en su pequeño apartamento frente al mar, impregnado de la calma del que sabe que llevó a cabo su obra.

Jaime SARUSKY

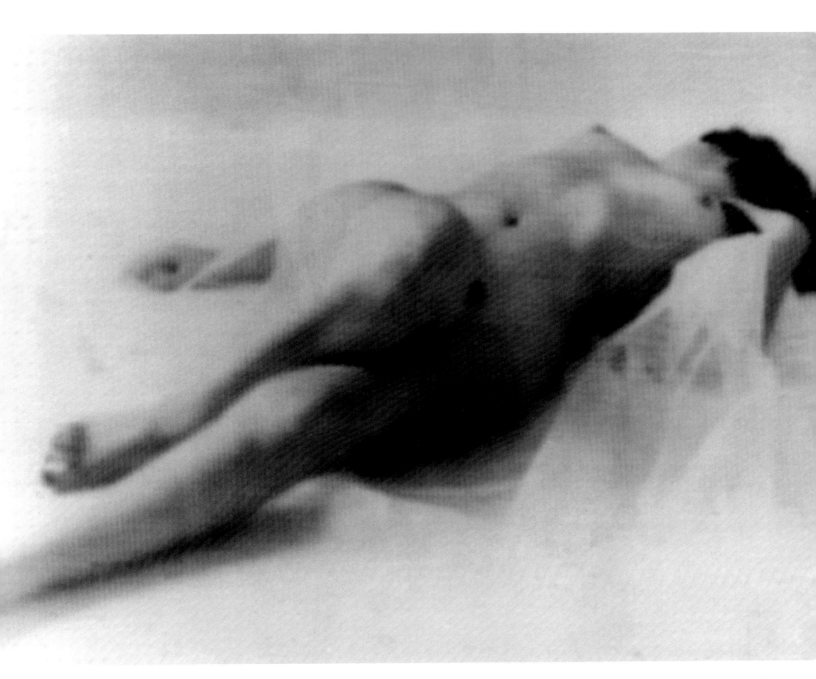

Arriba:
*El primer desnudo de
Korda, hacia 1950.*

*Doble página siguiente:
Desnudos para la revista Carteles,
circa 1955. Copias recientes,
a partir de reproducciones.*

CUBA por KORDA | DESNUDOS

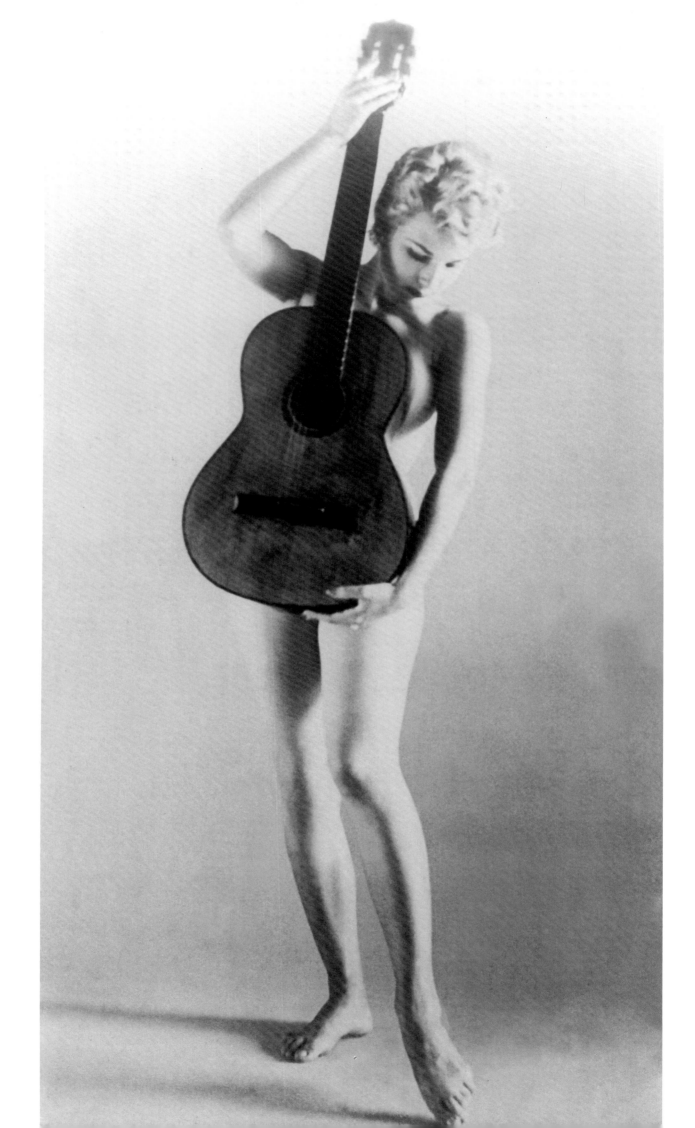

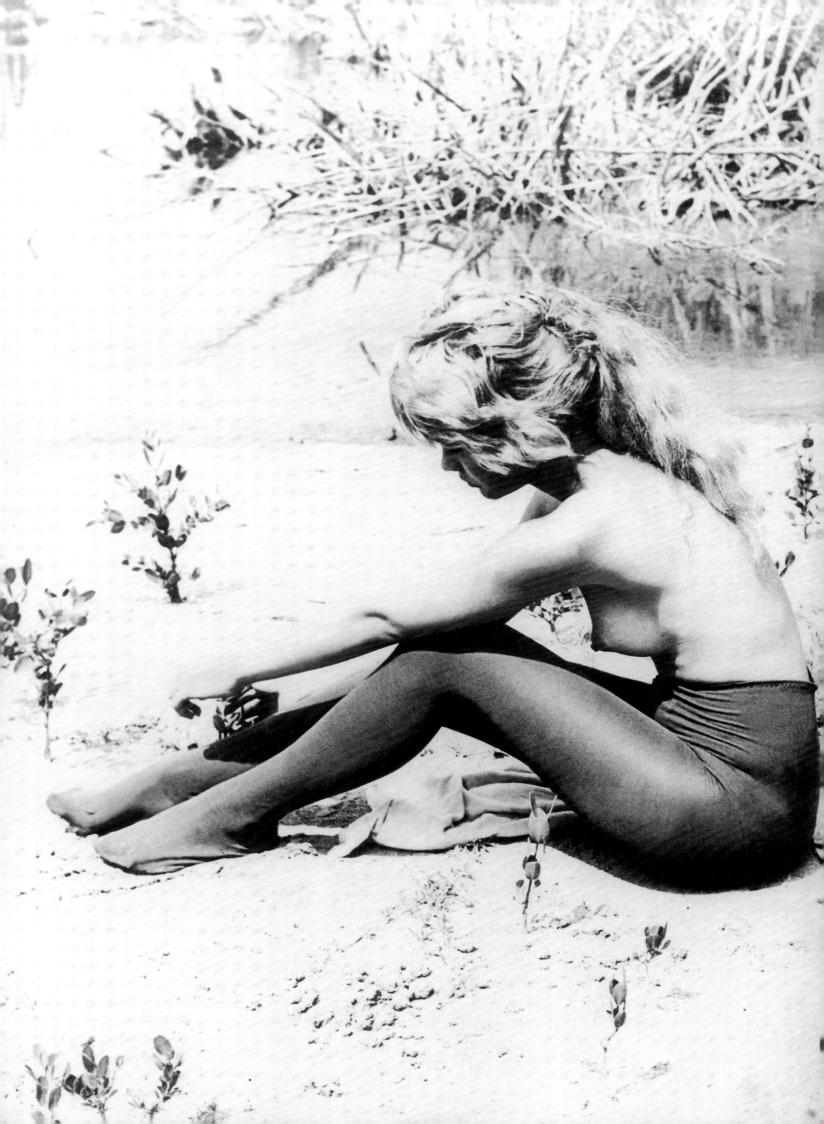

«Mi primer estudio, el *Metropolitana*, estaba situado en La Habana Vieja. En 1953 pude trasladarlo frente al Hotel Capri y se convirtió en Studios Korda. Estaba asociado con otro fotógrafo, mi amigo Luis Pierce: él era Korda el Viejo y yo, el Joven. Para vivir, comencé a hacer publicidad fotografiando envases de salchichas y paquetes de café. Luego, me convertí en el primer fotógrafo de moda en Cuba.»

Norka por Korda.
Foto publicitaria para
una marca de lencería.
Copia reciente
de una reproducción.

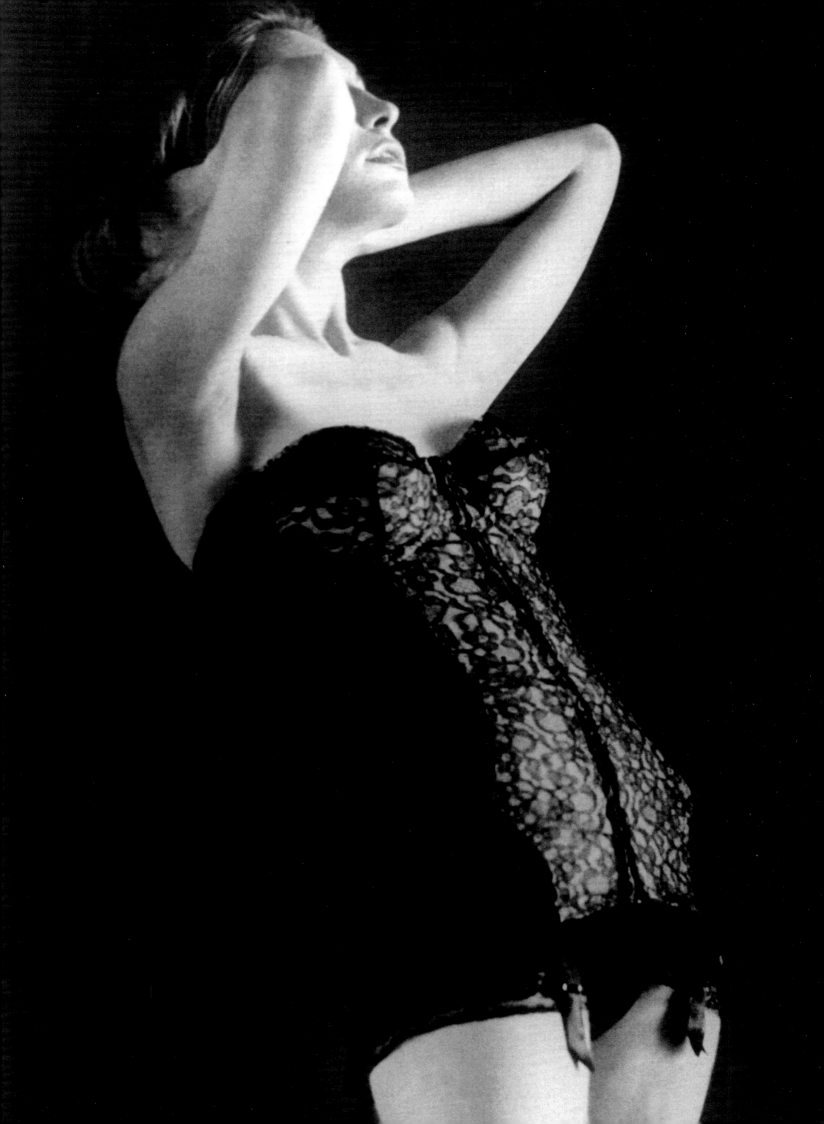

«Hasta ese momento, las modelos eran pequeñas, metidas en carne, con grandes pechos y anchas caderas. Me costó mucho trabajo encontrarme una de líneas muy puras, capaz de impresionar a las demás mujeres, pues son estas las que compran la ropa que se fotografía. Finalmente, encontré a Norka…»

Norka por Korda
Trabajo personal. Copia
original restaurada.

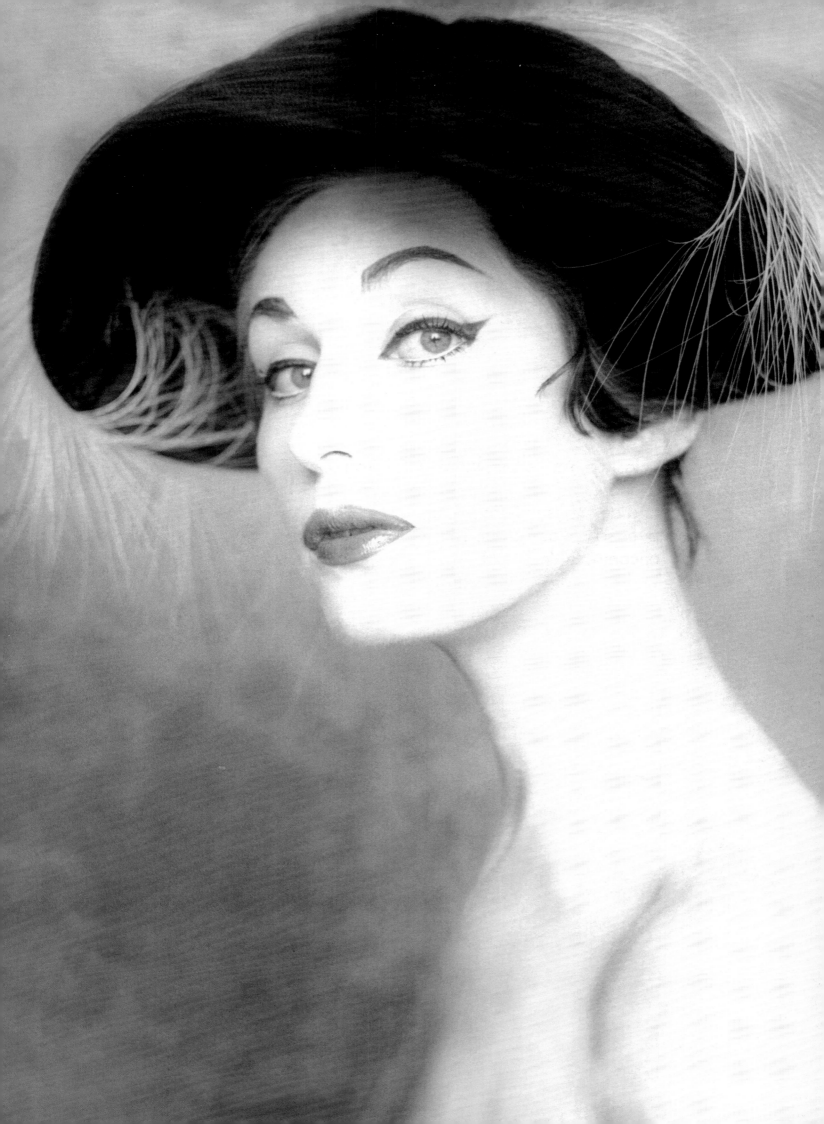

«Norka, cuyo verdadero nombre era Natalia Méndez, fue mi modelo preferida, mi musa, luego mi mujer. De origen indio Sioux, poseía un poder expresivo indomable… Fue la modelo más célebre de Cuba y desfiló para Dior en París.»

Norka por Korda
Foto publicitaria
para un modisto.
Foto original.

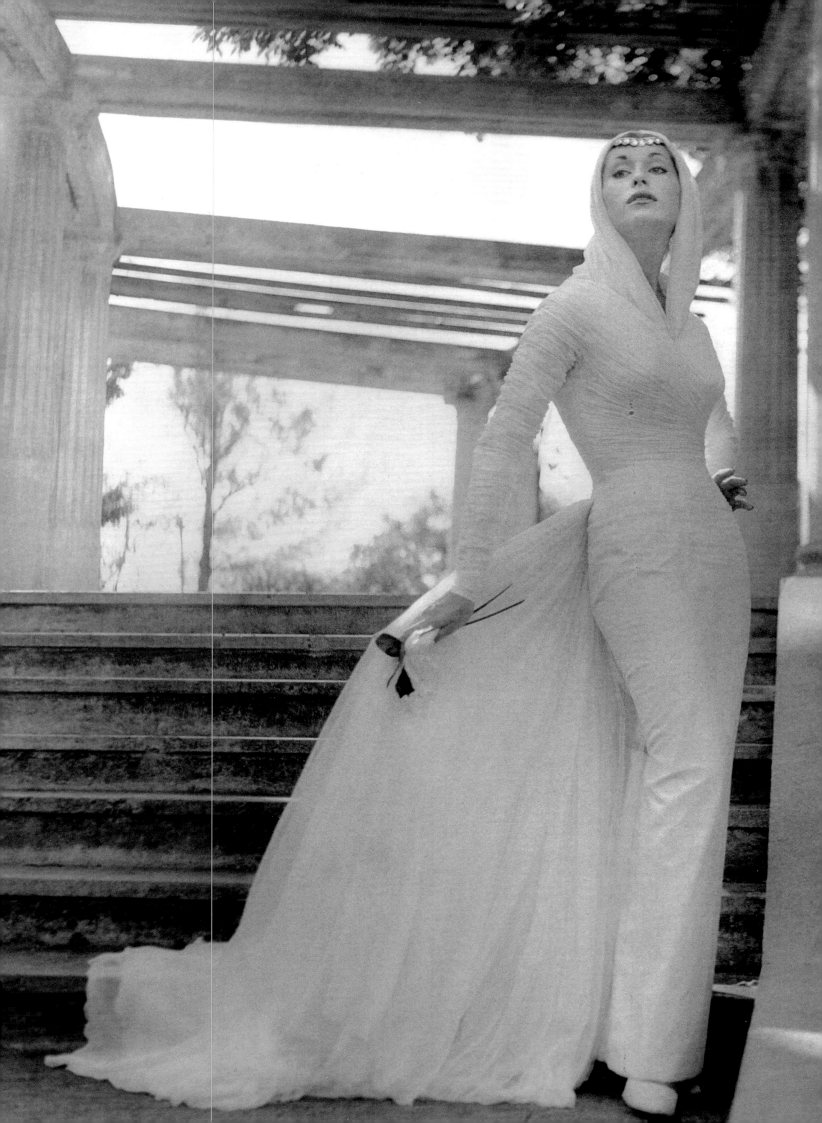

«Solo me gusta la luz natural. La iluminación artificial distorsiona la realidad. Y las ventanas de mis estudios estuvieron siempre orientadas hacia el norte para evitar los rayos directos del sol. Al principio, fabricaba reflectores con las envolturas brillantes del papel fotográfico. Mi maestro era Richard Avedon…»

Norka por Korda
Trabajo personal. Copia
original restaurada.

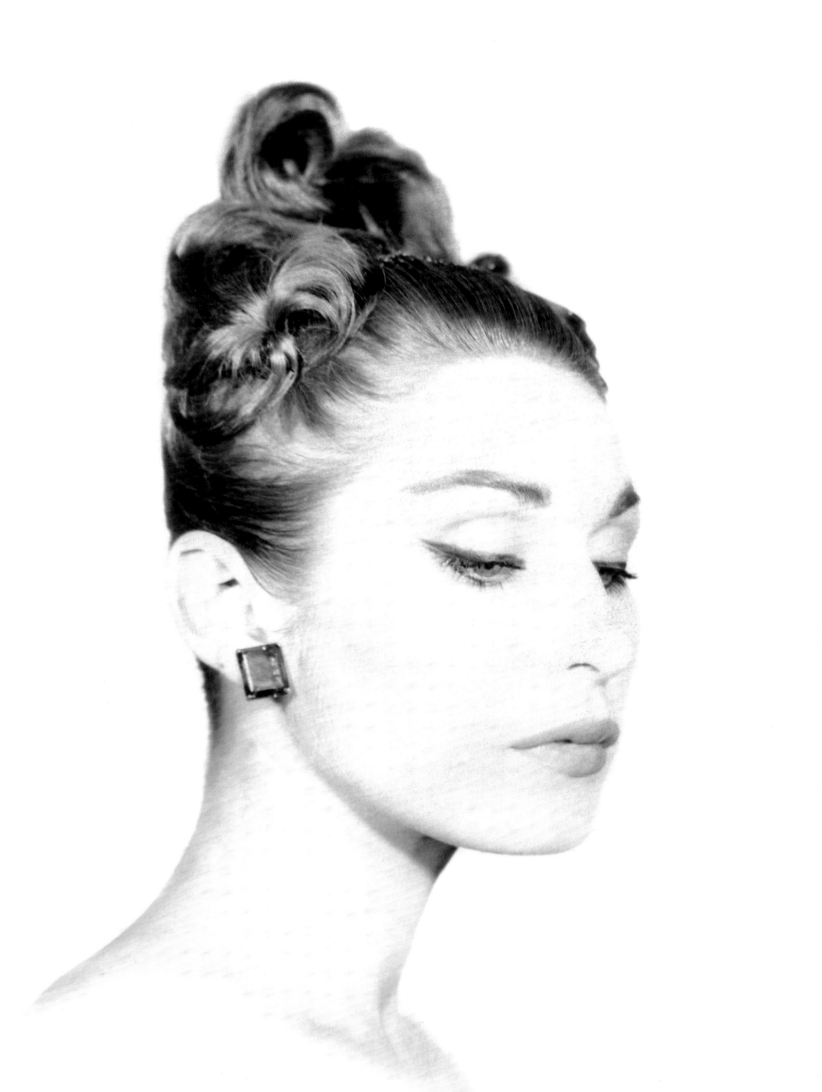

«Un día, un idiota en un programa de televisión dijo refiriéndose a mí: "¿Por qué ese Kodak (ni siquiera recordaba mi nombre) siempre tiene que mostrar a las cubanas desnudas para que luzcan más bellas?" Eso me molestó mucho. Entonces le pedí a mi secretaria, que era muy bonita, que se pusiera un vestido negro cerrado hasta el cuello y la llevé al cementerio para fotografiarla…»

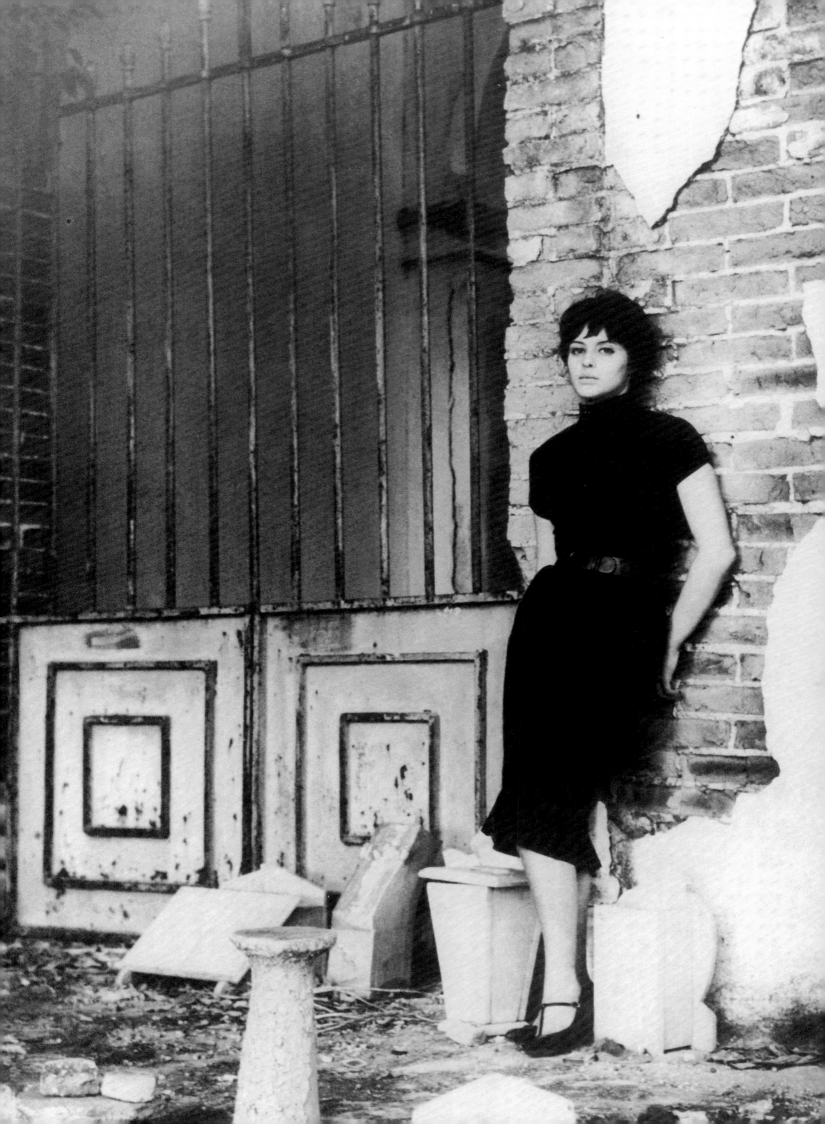

Norka por Korda.
Foto publicitaria para una
marca de trajes de baño.
Copia original.

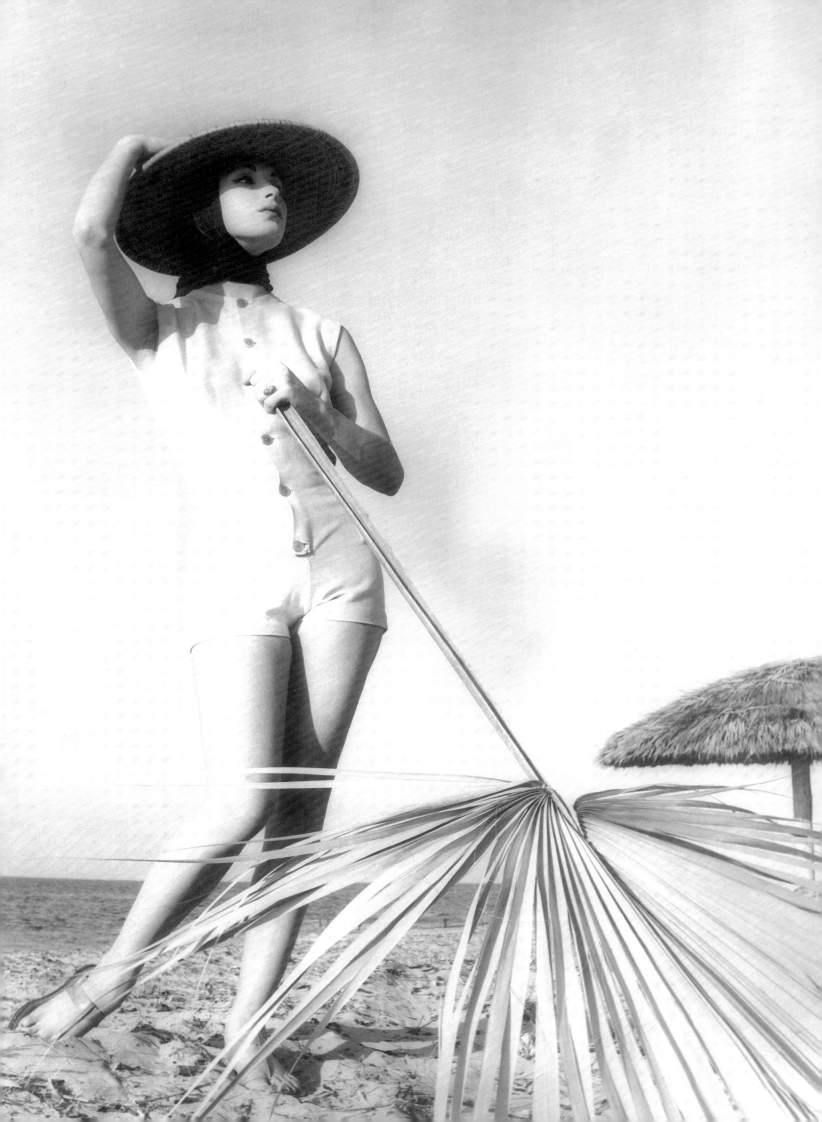

*Norka por Korda.
Trabajo personal. Copia
original restaurada.*

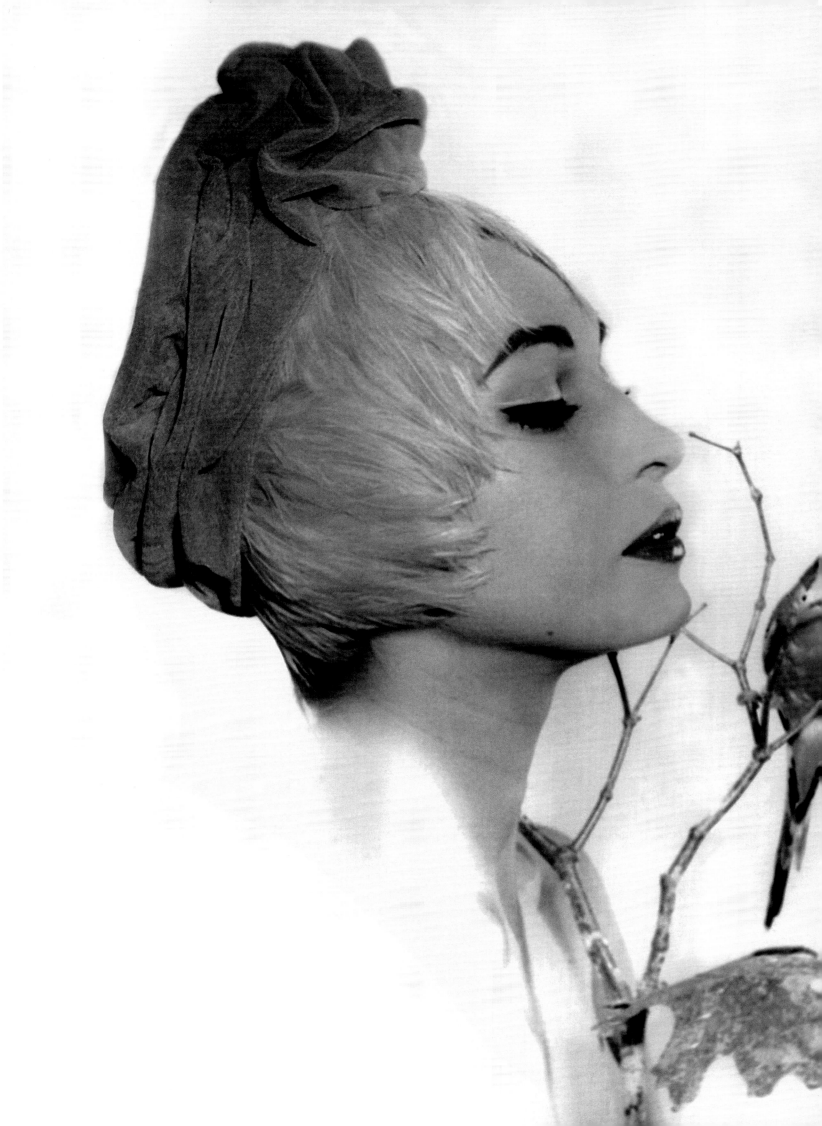

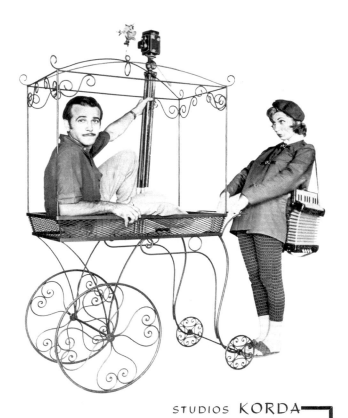

STUDIOS **KORDA**
FOTOGRAFOS COMERCIALES • FO-4753

Arriba:
Autorretrato con
Norka. Publicidad para
los Studios Korda.

A la derecha: Norka por Korda.
Foto publicitaria para
un modisto. Reproducción
de una publicidad impresa.

«Llevaba una vida frívola cuando, alrededor de los treinta años, ocurrió un acontecimiento excepcional que transformó mi vida: la Revolución. Fue en esa época cuando tomé esta foto de una niñita que abraza un pedazo de madera a falta de una muñeca de verdad. Me di cuenta que valía la pena dedicar nuestro trabajo a una revolución que proponía suprimir esas desigualdades.»

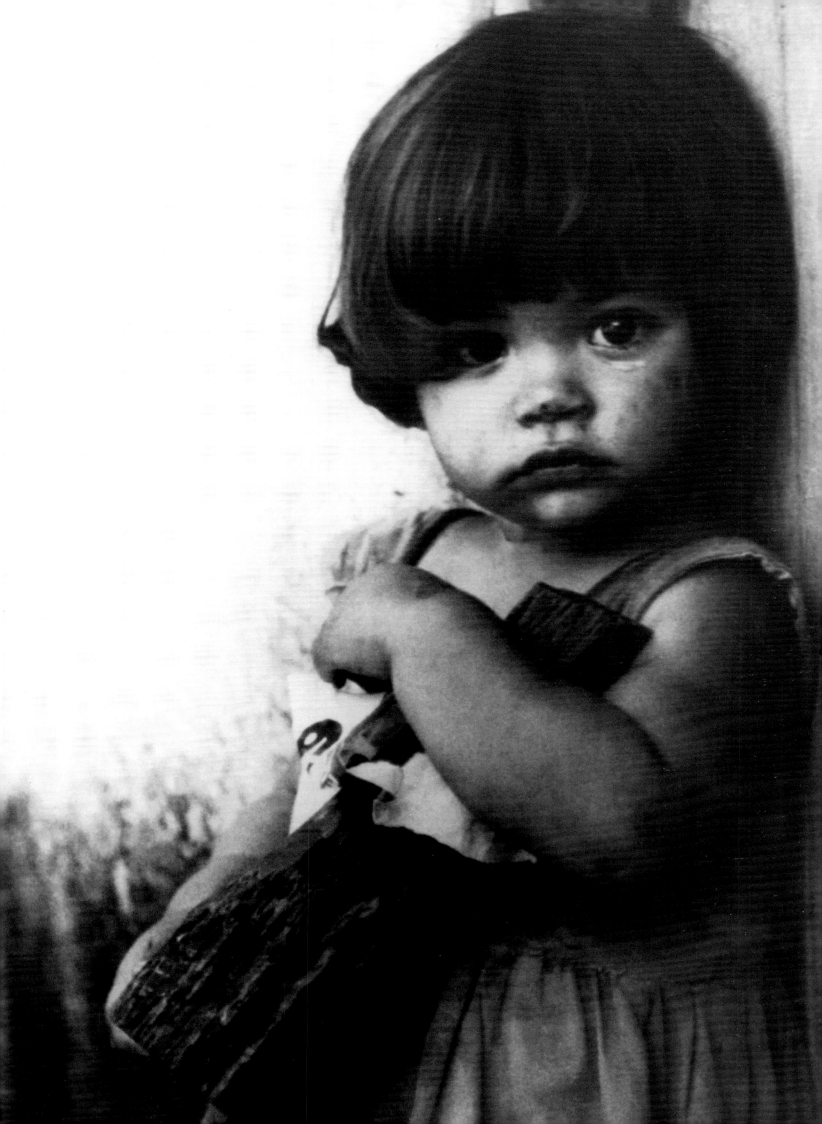

En Tuxpan, México, el 25 de noviembre de 1956, embarcan 82 hombres, en su mayoría cubanos, en el *Granma*, un pequeño yate de 12 metros. Los dirige un joven abogado exiliado, Fidel Castro Ruz. Entre ellos se encontraban también un italiano, un dominicano, un mexicano y un médico argentino, Ernesto Guevara, apodado «Che» quien, sobre la travesía que realizaron con mal tiempo, escribe: «El yate tenia a la vez un aspecto ridículo y trágico. Los hombres, con el rostro angustiado, se apretaban el vientre y metían la cabeza en cubos.»

«"¿Un desembarco? ¡Fue un naufragio!", dijo el Che más tarde con su humor sarcástico…»

Se produce una avería: se rompen las bombas y hay que achicar el agua con cubos. Finalmente, el 2 de diciembre, el barco encalla próximo a un manglar en la costa sudeste de Cuba y no queda más remedio que abandonar casi todo el equipamiento y los víveres. Inmediatamente, el ejército del dictador Batista detecta la pequeña tropa de rebeldes, la diezman en la primera emboscada y se dispersan los sobrevivientes. Fidel Castro se queda solo con Universo Sánchez y Faustino Pérez: «En un momento dado, recordará más tarde, fui comandante en jefe de dos hombres.» Los sobrevivientes, en pequeños grupos, se dirigen con ayuda de los campesinos de la zona hacia un macizo montañoso, la Sierra Maestra. Cuando Raúl Castro junto a cinco compañeros se reúne con su hermano el 18 de diciembre, Fidel le pregunta: «¿Cuántos fusiles tienes?» Cuando sabe que tiene cinco, exclama con el optimismo que lo caracteriza: «Con los míos, hay siete. ¡Hemos ganado la guerra!»

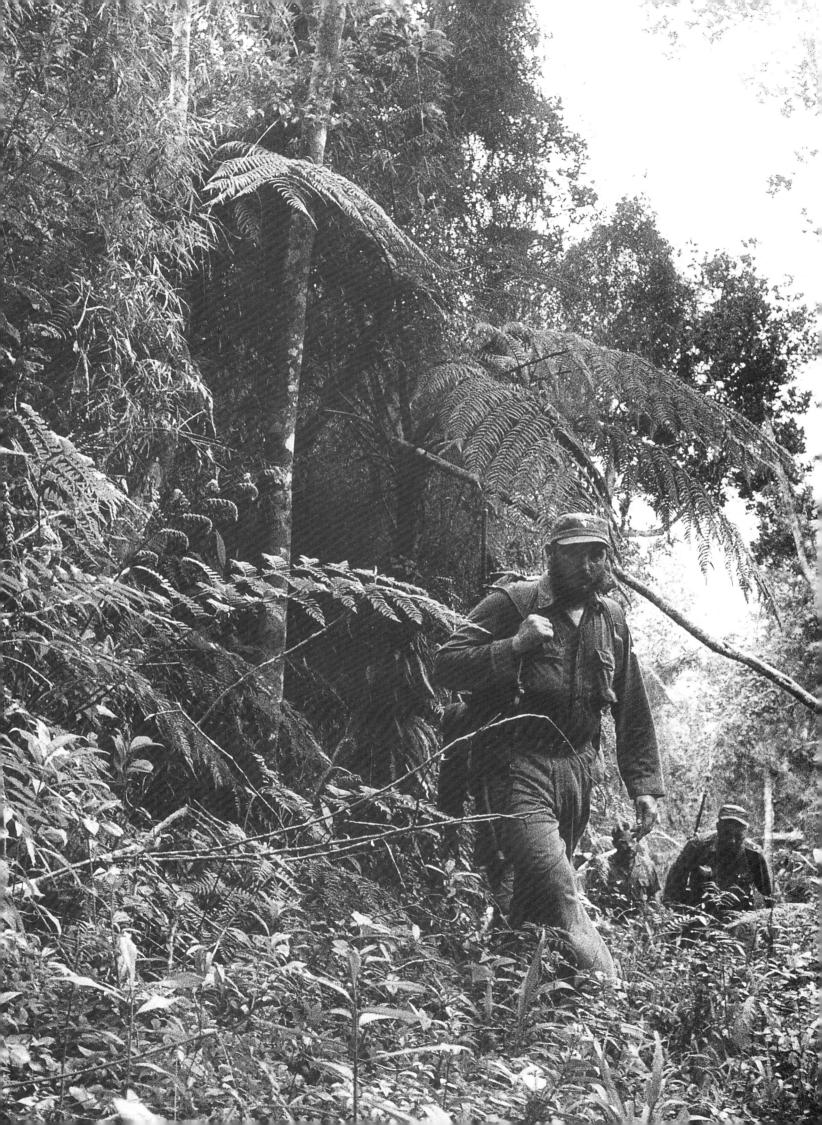

En los primeros días de diciembre de 1956, Fidel Castro y el pequeño grupo de sobrevivientes se refugian en la Sierra Maestra. Al sudeste de Cuba, ese macizo montañoso tiene una extensión de ciento cincuenta kilómetros de largo y cincuenta de ancho. Culmina a unos dos mil metros en el Pico Turquino, la cumbre más alta de la isla. Los caminos son escasos y difíciles, llenos de piedras puntiagudas llamadas «dientes de perro» que desgarran el cuero de los rangers. Desde este bastión los rebeldes pretendían derrocar al ejército

«Tomé estas fotos durante un reportaje para el diario Revolución en 1962, que el propio Fidel había titulado: "Fidel regresa a la Sierra".»

de Fulgencio Batista. En marzo de 1952, este antiguo sargento volvió al poder en La Habana, tras un violento golpe militar, con el apoyo de la gran burguesía latifundista y de los Estados Unidos. Entonces fue cuando un joven abogado, Fidel Castro, optó por la lucha armada. El 26 de julio de 1953, atacó el cuartel Moncada en Santiago de Cuba, pero el ataque fracasó. El saldo fue de seis muertos en la acción y de 45 prisioneros que fueron torturados y finalmente ejecutados de forma sumaria. Castro pudo escapar, pero pronto fue capturado. La intervención del arzobispo de Santiago evitó que lo ejecutaran y su juicio fue la ocasión para hacerse escuchar claro y fuerte. Durante cinco horas se dirigió a sus jueces en un alegato contra la dictadura que llegaría a ser histórico: «La historia me absolverá». Condenado junto a su hermano Raúl a quince años de presidio, se benefició con una amnistía en 1955 y se exilió en México.

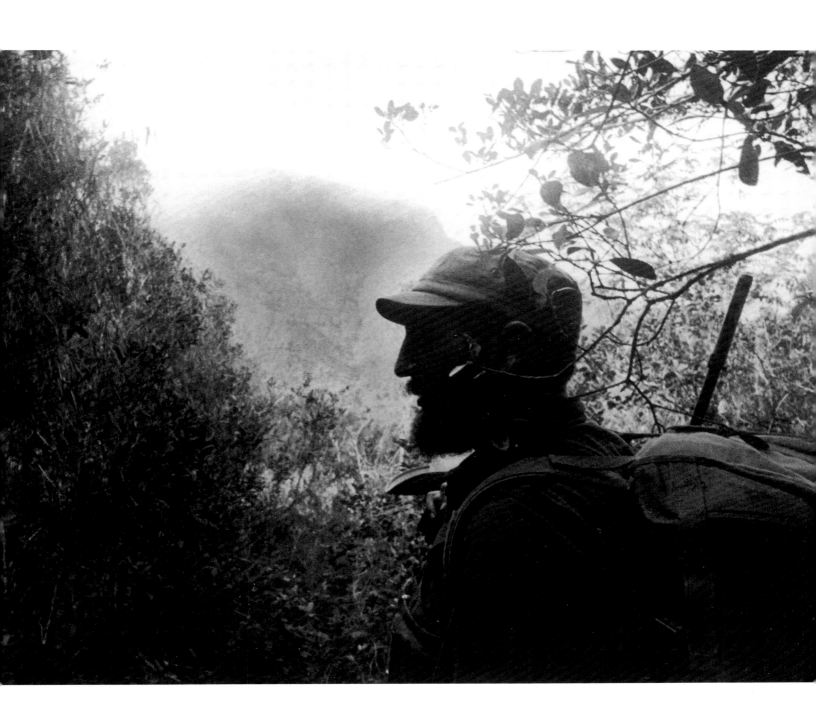

«Constantemente tenía que adelantarme a la columna para tirar las fotos. Fidel le espetó a René Vallejo, su médico, que lo acompañaba con una pequeña escolta: "¡Mira!, ese flacucho es infatigable." Cuando regresé a La Habana, mi hija mayor, Diana, me cogió miedo cuando me vio llegar. ¡Estaba tan sucio y peludo que mi hija no me reconoció!»

La presión demográfica de los valles empujó hacia las alturas inhóspitas a los campesinos de la Sierra Maestra. Cultivaban el café y criaban algunas cabezas de ganado para autoabastecerse parcialmente, pero para sobrevivir se veían obligados a bajar al llano para la zafra, la cosecha de la caña de azúcar. El salario era de un dólar diario por un trabajo agotador. No había escuelas ni hospitales cercanos. A pesar del temor a la represión los campesinos van a apoyar a esos rebeldes perseguidos por el gobierno.

«Se necesitaba a un fotógrafo también capaz de redactar un artículo. Fidel me preguntó si ya había escrito algo. Le respondí que sí, una mentira enorme, pero por nada en el mundo me hubiera perdido esta expedición…»

Sobre todo, porque el pequeño grupo de guerrilleros no se conducía como si fueran los amos. Establecieron como principio pagar su alimentación y respetar a las mujeres. Un maestro, que se hizo pasar por el médico Guevara para auscultar a las muchachas, fue juzgado y después fusilado. Fidel Castro nunca olvidará esta región en la que, según él, pasó los mejores años de su vida. Después de haber tomado el poder, volverá allí regularmente, sobre todo en junio de 1962, para reponer fuerzas y… hacer ejercicios. El gigante es un atleta consumado que siempre quiso ser el mejor en todo: campeón de pista, campeón de ping pong, buen lanzador de béisbol y capitán del equipo de baloncesto en la Facultad de Derecho.

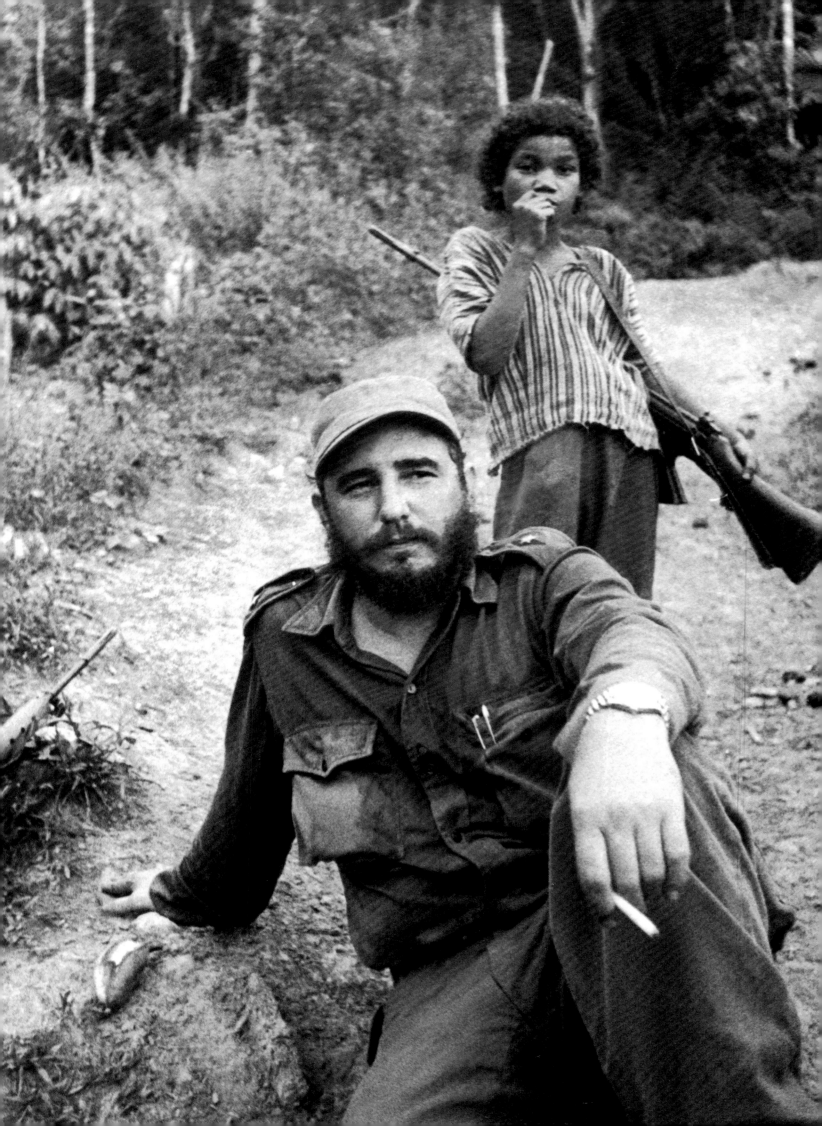

«"Esta mujer y su hijo reflejan la bondad de nuestros campesinos", dijo Fidel cuando me pidió que fotografiara a esos dos *guajiros* cuya familia lo había ayudado en la guerrilla. Durante varios días, caminamos desde un lugar llamado Las Mercedes hasta el Pico Turquino. Por el camino, Fidel hablaba con todos los campesinos que cruzábamos y les pasaba el brazo por los hombros. Uno reclamaba vacunas para sus cerdos; otro, un maestro más para la escuela. Siempre se giraba hacia mí y decía: "anota…"»

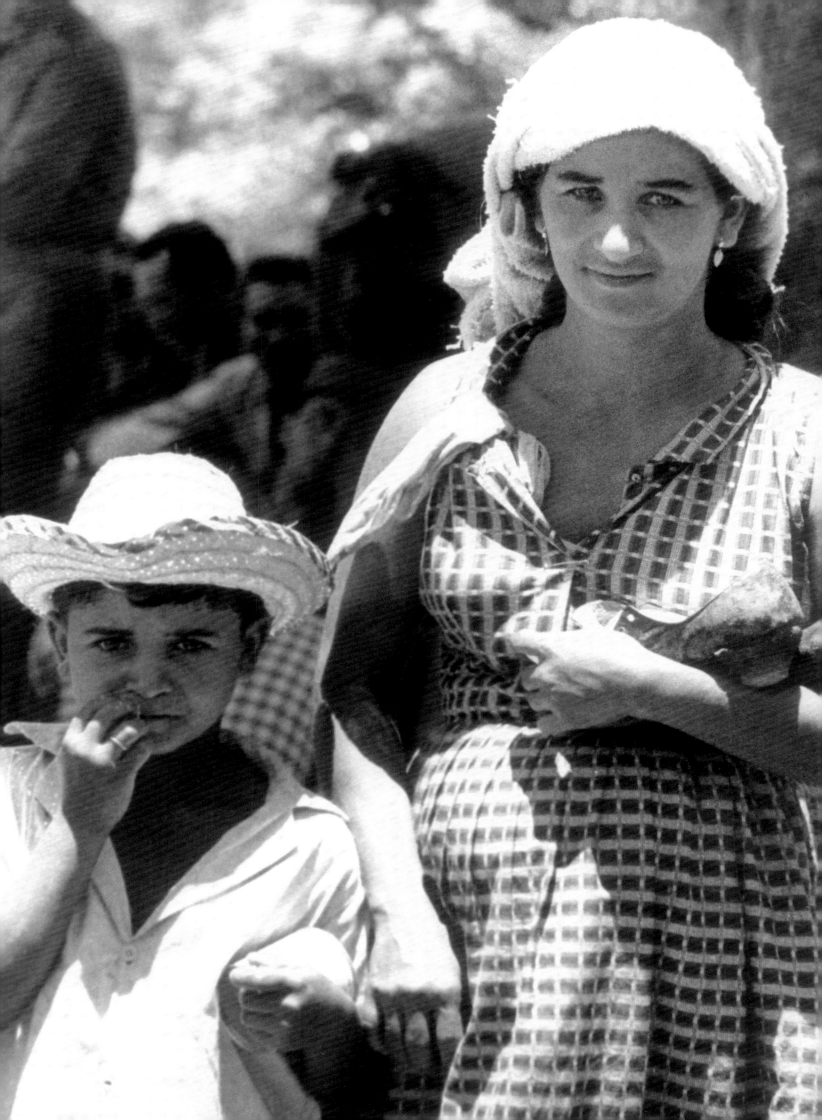

Los espejuelos siempre sobre la nariz para cuando le haga falta disparar, Fidel Castro caminaba por la Sierra a pasos de gigante. Uno de sus rebeldes recordará: «Iba tan rápido que cuando queríamos ir más despacio, le hacíamos subirse en el lomo de una mula...» Al ritmo de sus enormes zancadas, el grupito de guerrilleros recorría la montaña, cavaba huecos por doquier para protegerse de los bombardeos de la aviación y colgaba una hamaca por la noche. Independientemente de la longitud de la caminata, en cada etapa Castro explicaba «lo

«En la Sierra, sus hombres lo habían apodado "el caballo" por su resistencia y su valentía...»

acontecido ese día, nuestros problemas y los del enemigo. De esta forma, los hombres estaban al corriente de todo lo que estaba sucediendo y testimoniaban un extraordinario respeto a su Comandante en Jefe». A partir del 17 de enero de 1957, apenas seis semanas después del desembarco, Castro reemprendía las acciones: tomó el pequeño cuartel de La Plata, al frente de 25 hombres. No fue un gran hecho de armas sino un golpe de efecto para que hablaran de él. Un mes más tarde duplicó el efecto cuando recibió en la montaña a un periodista del *New York Times*, Herbert Matthews, sin que este se diera cuenta de lo escasas que eran sus fuerzas. La personalidad del joven líder sedujo al periodista: «Es fácil ver por qué sus hombres lo adoran y por qué impresionó a la juventud de la isla. Es un fanático instruido y consagrado a su causa, un idealista lleno de coraje con notables cualidades de jefe.»

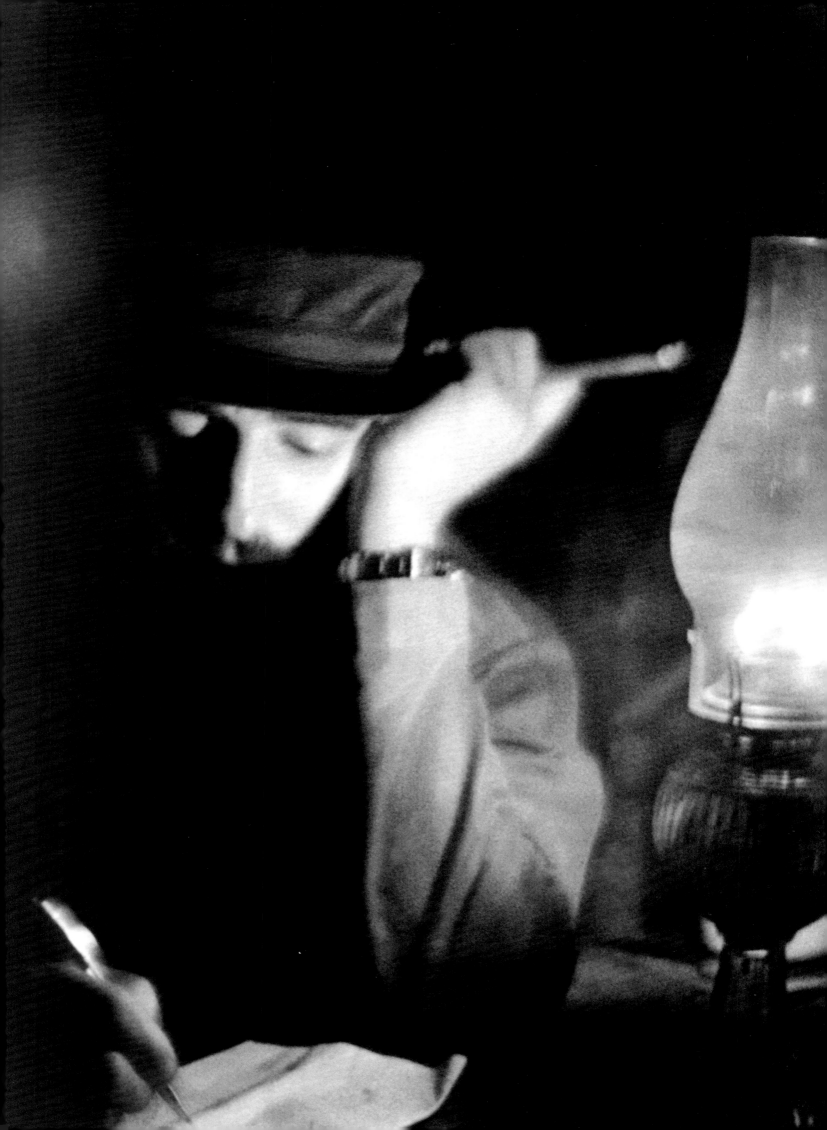

Desde mediados de 1957, se comenzó a hablar de «territorio libre», un embrión de Estado primero de algunas decenas y luego, de algunos centenares de kilómetros cuadrados de la Sierra Maestra, que los rebeldes administraban y donde crearon las primeras escuelas y hospitales de campaña. Entre una emboscada y otra, el «Che» Guevara atendía heridos y enfermos, pero «el matasanos es *cojonudo*, es un verdadero guerrero», dijo Fidel, que ofreció al joven argentino de veintinueve años la estrella de comandante, el grado más alto del ejército rebelde.

«Fidel recuerda el nombre de cada hombre y todos los caminos de la Sierra. Tiene una memoria increíble. ¡Es capaz de recitar libros enteros!»

Y Fidel sabía por qué lo hacía, pues era el que con más frecuencia dirigía a sus hombres al asalto. A partir del inicio de 1958, la guerrilla que se había incrementado en 200 hombres, dejó de ser nómada de forma progresiva. El Che estableció su grupo en El Hombrito y creó una armería, una panadería, una carnicería, una zapatería y almacenes. Publicó un pequeño periódico mimeografiado, *El Cubano Libre*. Por su parte, Fidel Castro estableció su primer cuartel general permanente en La Plata, uno de los lugares de más difícil acceso de La Sierra. El campamento fortificado estaba rodeado de trincheras, repleto de refugios antiaéreos y protegido por minas teledirigidas. En junio, cuando las fuerzas del gobierno hicieron retroceder a los rebeldes, estos contraatacaron e infligieron una humillante derrota al ejército en Santo Domingo y luego, en julio, en El Jigüe. Un capellán, el padre Sardiñas, llegó a la región «liberada» con la autorización de su obispo. Bautizaba sin cesar a los niños de la Sierra y siempre Fidel era el padrino —el segundo padre.

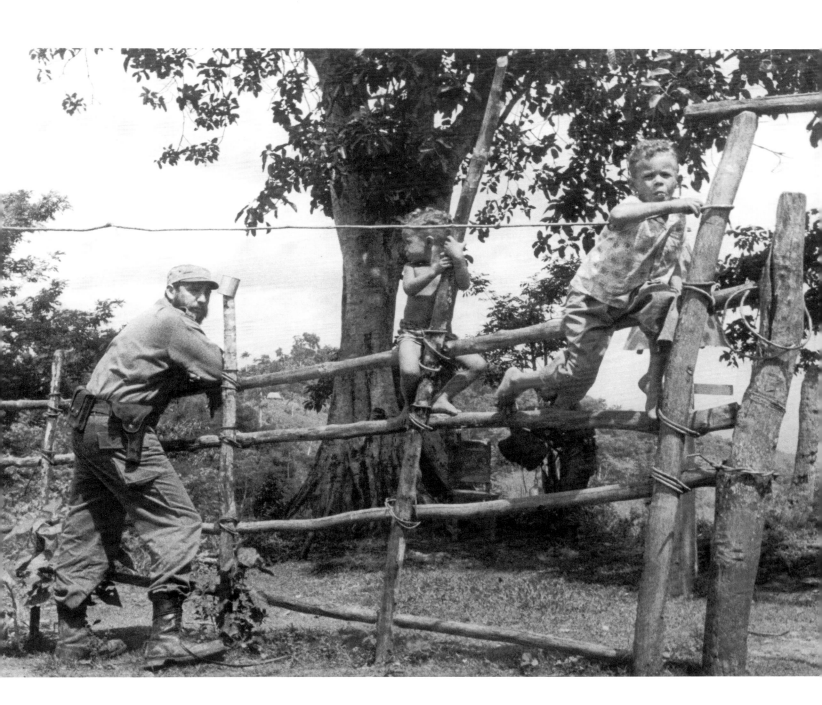

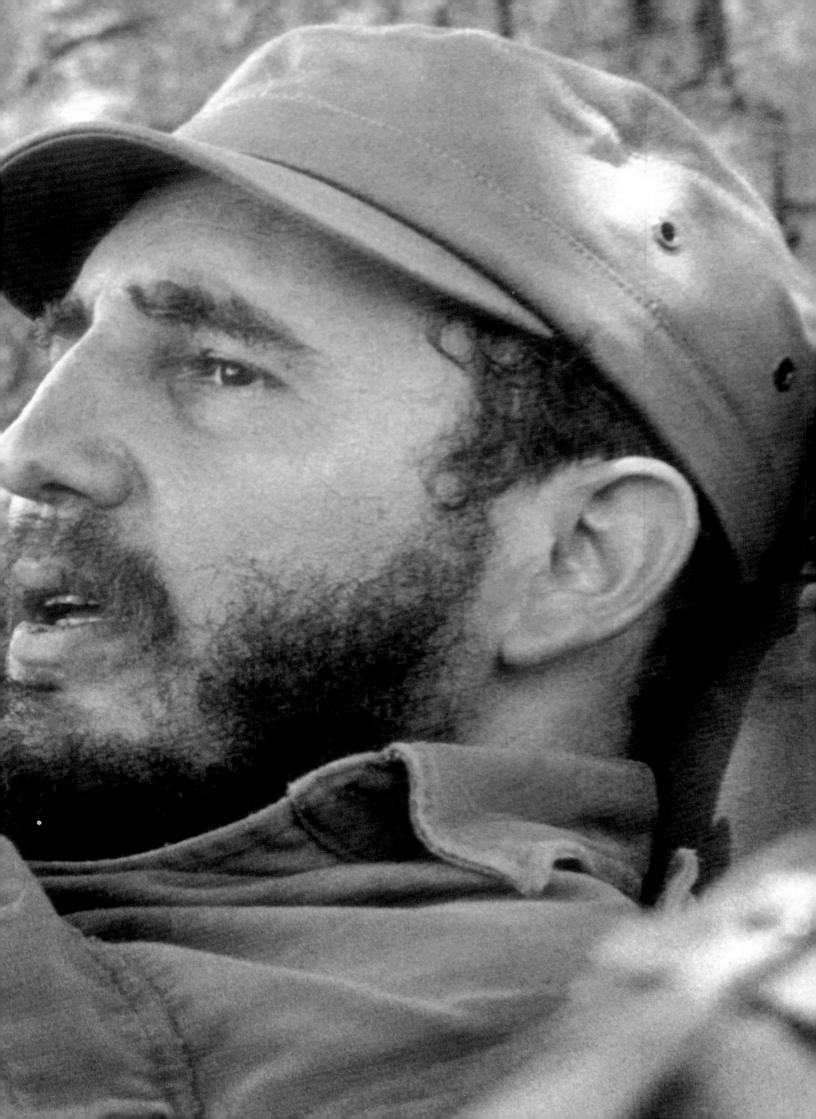

El 16 de febrero de 1957, Fidel conoció a Celia Sánchez. Fue el comienzo de una sociedad excepcional que duró hasta la muerte por cáncer de Celia, veinticuatro años después. Era una de las cinco hijas de un médico de la región y organizó los primeros contactos en la Sierra antes del desembarco de los rebeldes. Criada como un varón, esta mujer voluntariosa e inteligente buscaba, a los treinta y seis años, una tarea hecha a su medida. De ahora en lo adelante, se consagraría hasta el agotamiento a la lucha de Fidel Castro.

«Sin dudas, la mujer más importante en la vida de Fidel fue Celia Sánchez…»

Fascinada a la vez por el hombre y el revolucionario, ni las marchas forzadas ni las bombas le impedirían seguirlo como a su sombra, en la lucha y en sus sueños. Secretaria y amiga, madre y enfermera, le preparaba las comidas, trasmitía sus órdenes, organizaba sus documentos… Igualmente experta en el manejo de las armas, Celia fue la primera mujer que combatió con los guerrilleros. Primero, era la encargada de garantizar el contacto entre la Sierra y el resto de la isla y a fines de 1957, se vio obligada a permanecer en la montaña, pues la policía de Batista estuvo a punto de detenerla. Después de la victoria de los rebeldes, esta mujer excepcional será el álter ego del máximo líder, la única que podía dar una orden en su ausencia; la única, por razones de seguridad, que sabía dónde Fidel pasaría la noche. Pasaba a recoger, todas las noches, de los bolsillos de la ropa de campaña verde olivo, unos pedacitos de papel: las ideas que el revolucionario había garabateado durante el día y que había que llevar a cabo.

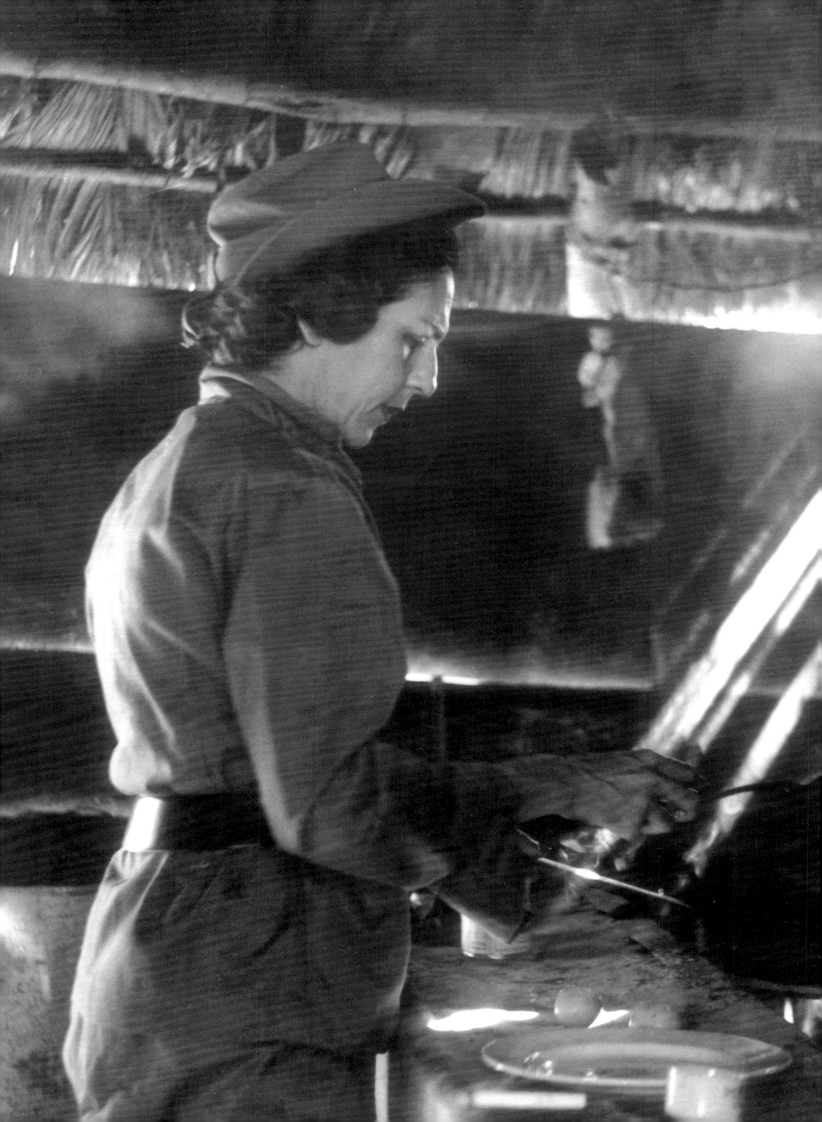

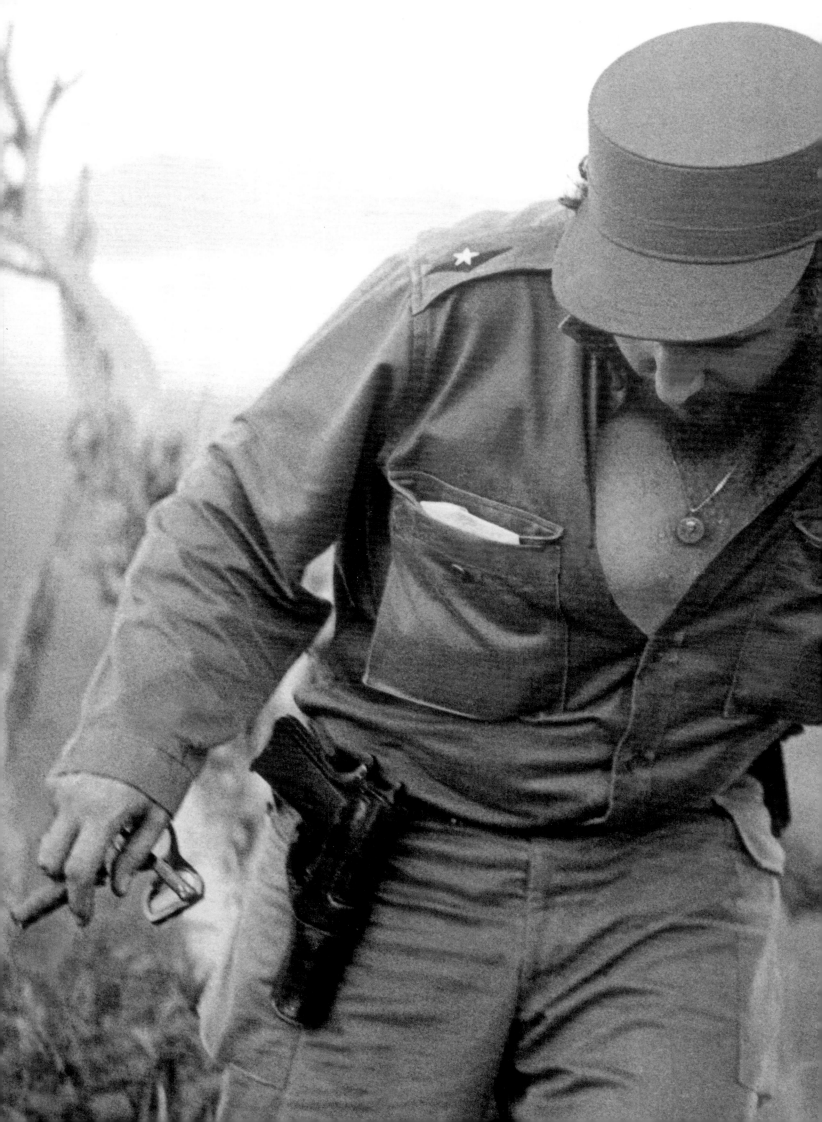

El 21 de agosto de 1958, Fidel Castro por las ondas de Radio Rebelde ordenó la invasión al resto de la isla. A través de montañas y pantanos, enfrentándose no solo a los bombardeos de la aviación sino también a los huracanes, las columnas del Che y de otro comandante, Camilo Cienfuegos, recorrían a pie varios centenares de kilómetros. El 3 de octubre, mientras caminaba con sus hombres, en condiciones espantosas, Guevara escribió:» Sentí deseos de abrirme las venas para llevar a sus labios algo caliente, lo que no han tenido desde hace tres días sin comer ni dormir.»

«Fue primero a través de las ondas de radio que los cubanos conocieron a Fidel, como los franceses al general de Gaulle. Tiene una voz muy particular, algo aguda, pero casi hipnótica…»

Por suerte, el ejército de Batista no tenía deseos de combatir. Ya casi nunca salía de sus cuarteles y sus jefes nunca estaban en el frente. Sentían que la atmósfera estaba cambiando y conspiraban. Todo el país, incluso el poderoso vecino americano, ya estaba contra el dictador. En el centro de la isla, la ciudad de Santa Clara era la llave de La Habana, la última fortaleza de Batista que defendían 2 500 hombres. Allí el dictador iba a jugarse el todo por el todo: un tren blindado. Con una audacia loca y 364 guerrilleros, Guevara lo descarriló y lo atacó a golpes de cócteles molotov. Las planchas de blindaje se transformaron en un horno gigantesco para los soldados, cuyos oficiales propusieron la rendición, pues sabían que los rebeldes los tratarían bien. A su vez, el 1 de enero de 1959, la última guarnición de Santa Clara depuso las armas. La noche anterior, en La Habana, el dictador había decidido huir discretamente para Santo Domingo.

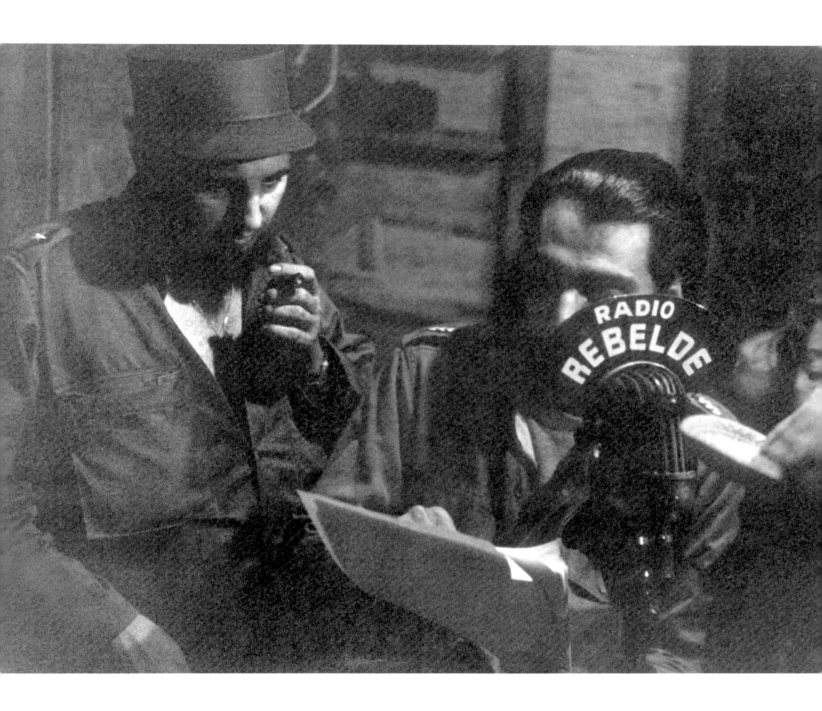

Los jóvenes guerrilleros entraron el 2 de enero de 1959 en La Habana, que les ofreció una cena de Año Nuevo prolongada, una juerga formidable, un carnaval anticipado. Solo habían transcurrido dos años y un mes desde el desembarco catastrófico del *Granma*. Mientras el Che Guevara y Camilo Cienfuegos tomaban posesión de los dos campamentos militares de la capital, su comandante en jefe, Fidel Castro, entraba en Santiago de Cuba, en el extremo oriental del país. Una vez seguro de la fraternidad entre el ejército regular y sus hombres, partió para La Habana.

«En la calle, hubo dos tipos que rompieron los parquímetros con bates de béisbol, pero no hay anarquía. Recuerdo, sobre todo, una enorme alegría por haber recuperado la libertad y la dignidad...»

Este triunfo duraría una semana a través de toda la isla. A lo largo de kilómetros y de los primeros discursos interminables, varios miles de hombres de naciente barba venían a engrosar las filas de los verdaderos *barbudos* que vencieron a Batista. El 8, los habaneros le daban una acogida delirante al nuevo máximo líder de *La Revolución*. Las campanas de las iglesias se echaron al vuelo, las fábricas y los barcos tocaban sus sirenas. Por la noche, cuando Fidel Castro se dirigió a una multitud inmensa, su discurso de la victoria se retransmitió, por primera vez íntegramente, por la televisión. Alternando la risa y la pasión, la discusión y la arenga, el orador embrujó al pueblo caribeño y creó una verdadera fascinación colectiva. En un momento dado, una blanca paloma vino a posarse en el hombro del jefe de los rebeldes. Para los pasmados cubanos, se trataba de un signo de Obatalá, el dios afrocubano: ¡Fidel tenía el don del espiritismo!

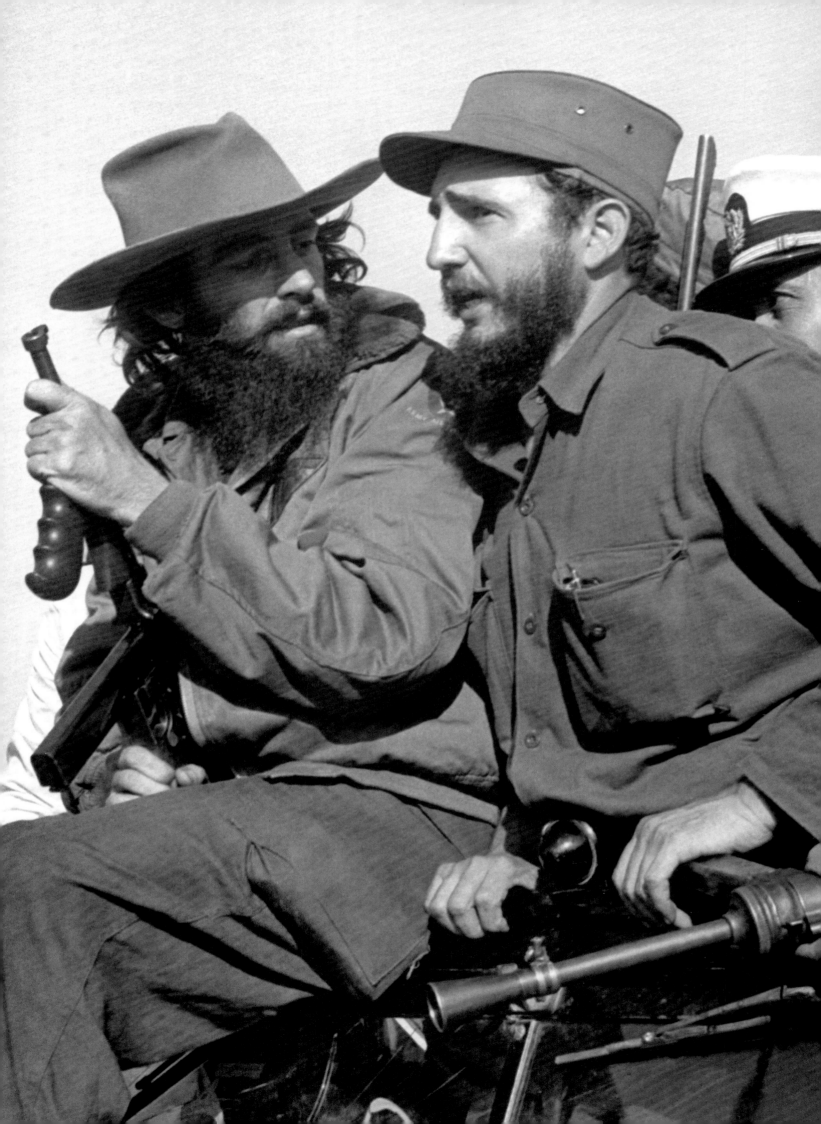

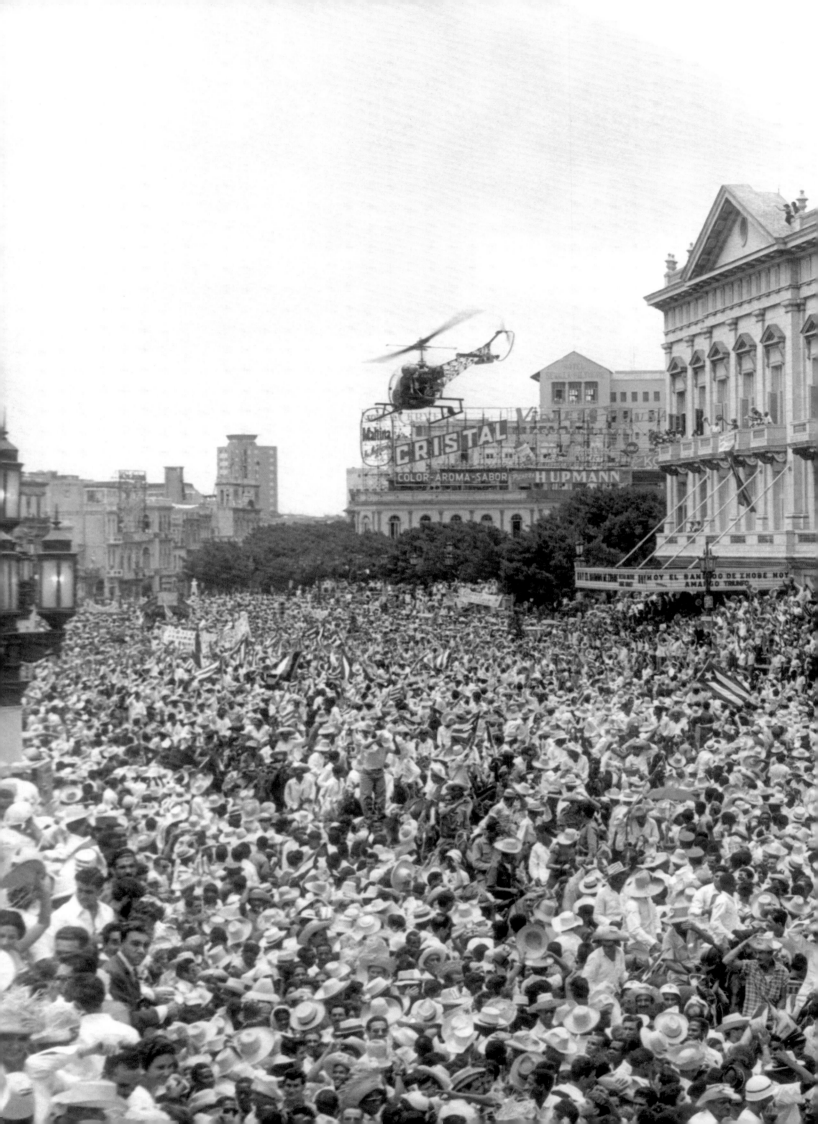

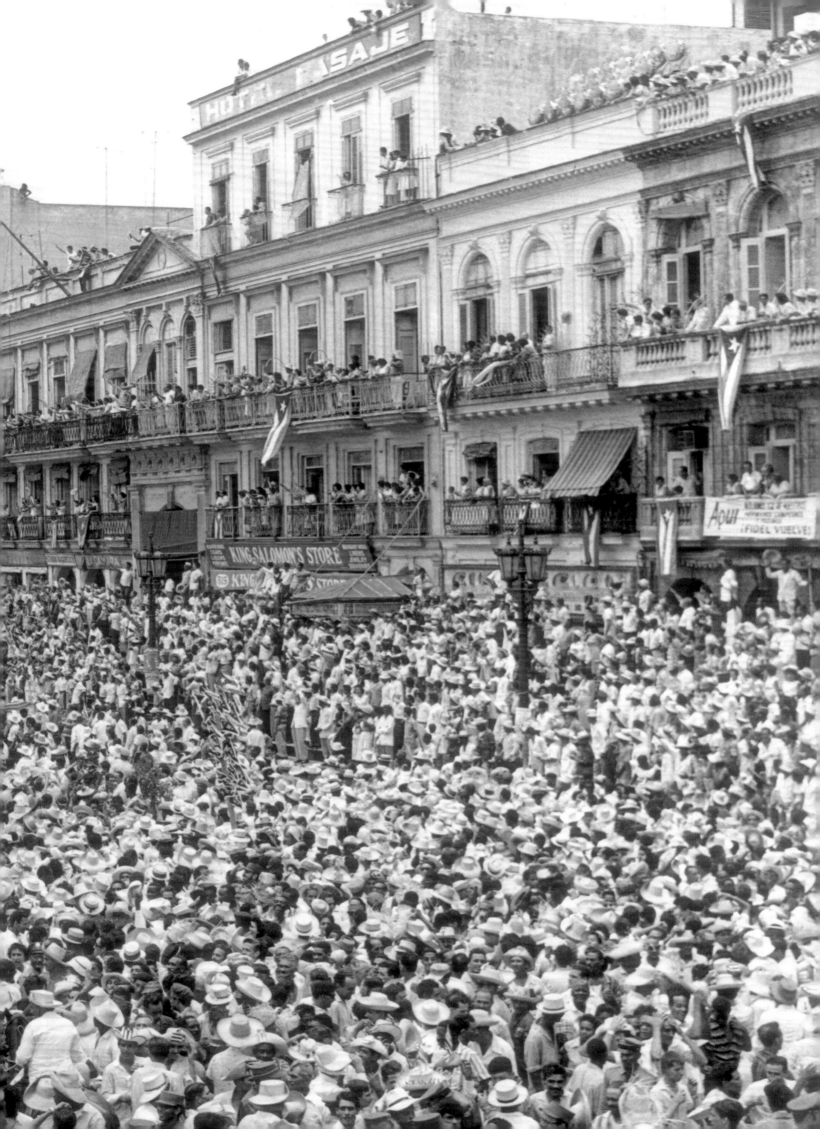

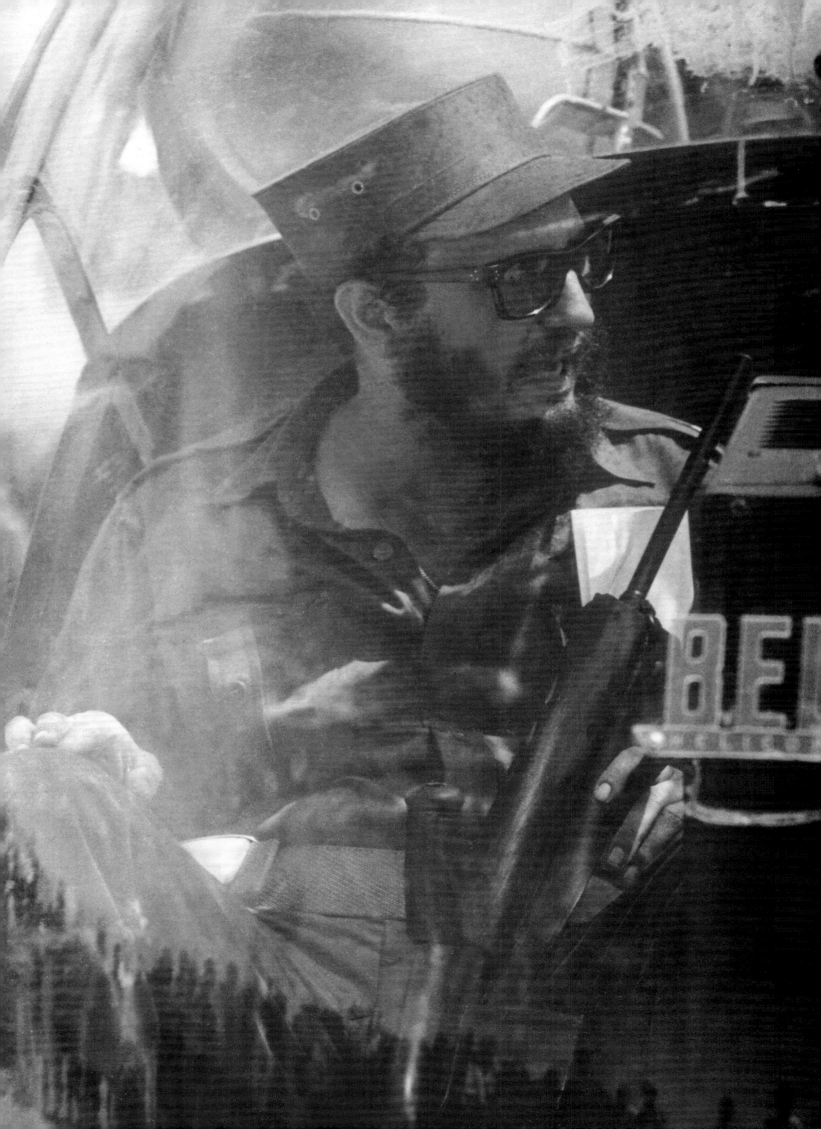

Tres semanas después de su llegada al poder, y rompiendo con el protocolo establecido por Washington, el primer viaje de Fidel Castro no fue a los Estados Unidos sino a un país de América Latina. El 23 de enero de 1959 partió para Caracas donde se celebraba el primer aniversario de la caída del dictador Pérez Jiménez. Deseaba agradecerles al almirante Larrazábal y al ejército venezolano el envío de armas en los últimos meses de la guerrilla. A pesar del desprecio que sentía por su actitud no revolucionaria, visitó al presidente electo Rómulo Betancourt. No existía

«Me designaron como el fotógrafo de la delegación que partía para Caracas. En esta ocasión, estuve en contacto directo con él por primera vez.»

empatía entre ambos hombres. En cambio, la acogida de los venezolanos fue delirante: lo aclamaron a él y a su Revolución. En La Habana, el gobierno revolucionario le otorgó la nacionalidad cubana por nacimiento al argentino Ernesto Guevara. Primero, el comandante Guevara fue el gobernador militar de la fortaleza de La Cabaña, donde celebraban juicio los tribunales revolucionarios que juzgaban y a menudo, condenaban a pena capital a los torturadores de Batista. Luego, fue nombrado Ministro de Industria y Presidente del Banco Nacional. Al respecto, una broma recorría la isla. A la pregunta de Fidel Castro dirigida a una asamblea: «¿En la reunión hay algún economista?», Guevara alzó la mano, pues creía haber escuchado: «¿Hay un comunista?» «Bueno, tú serás Presidente del Banco Nacional», le respondió Castro. Para burlarse, Guevara firmará los nuevos billetes con su sobrenombre: «Che».

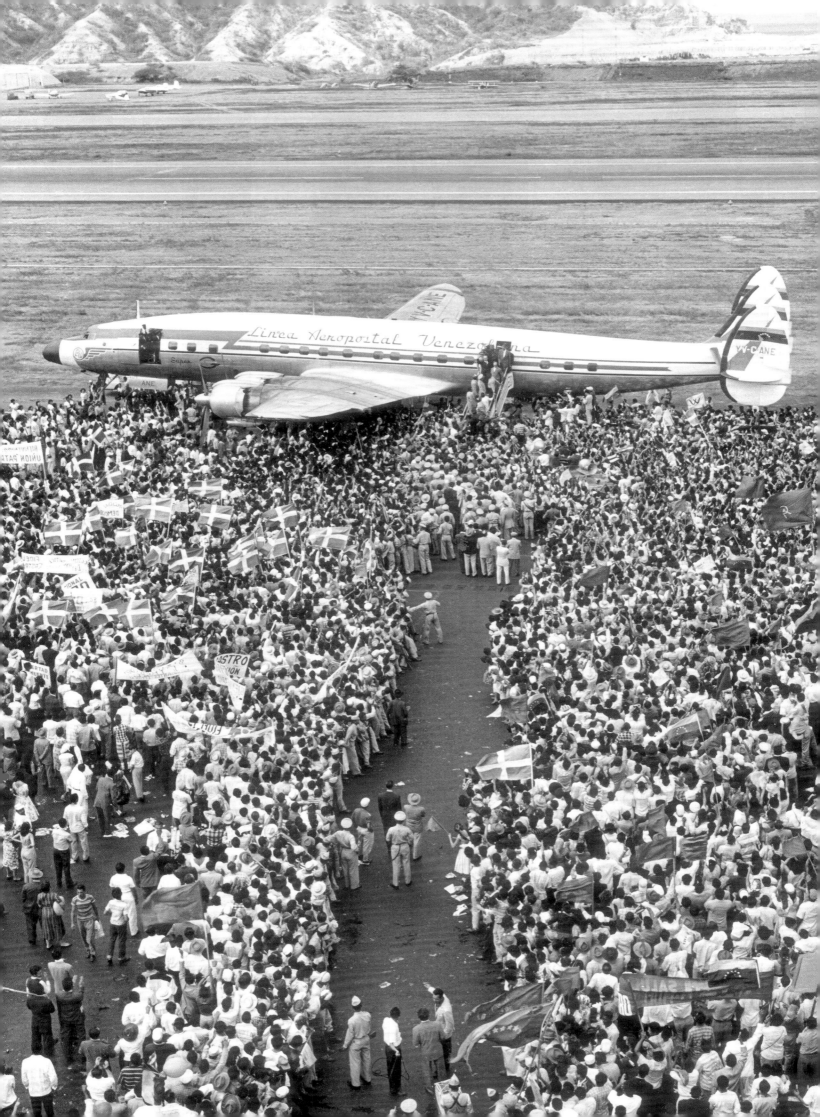

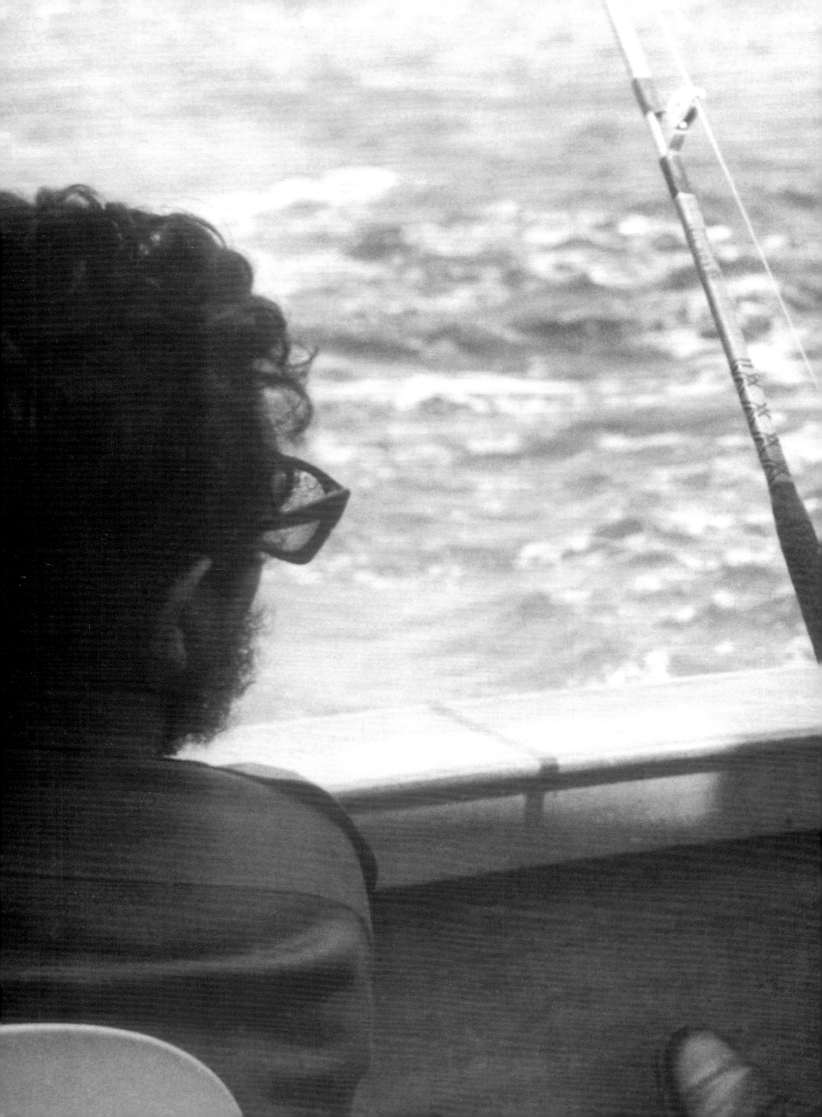

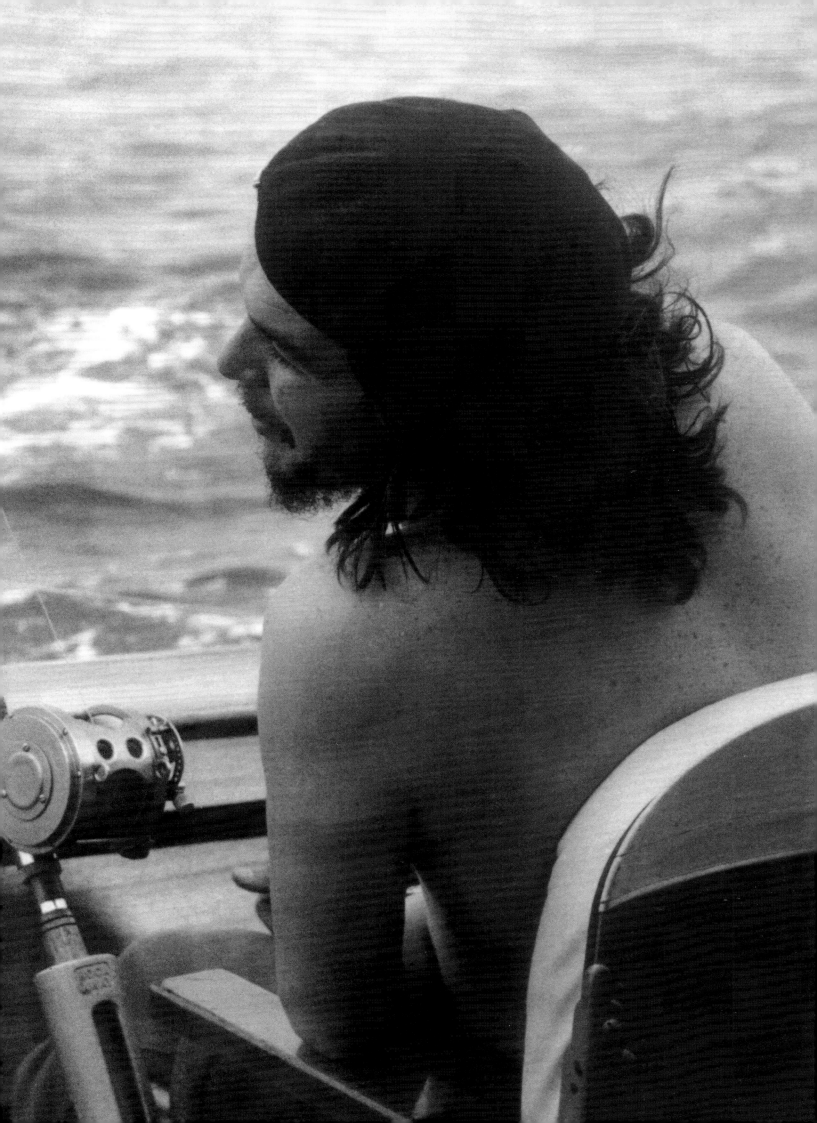

Después del triunfo de los *barbudos*, los padres de Ernesto Guevara volaron desde Buenos Aires para reunirse con su hijo mayor en La Habana. Seis años antes, un recién graduado de medicina los había dejado en Argentina. Ya con el diploma en el bolsillo Ernesto reemprendió el camino, ya recorrido en moto años antes, para «una auscultación política sistemática» del continente latinoamericano. Precursor de *Médicos sin fronteras*, partió para Perú, Bolivia, atravesó Ecuador y luego Costa Rica. En Guatemala presenció la intervención de los mercenarios

«Fidel había invitado al Che y a su madre a un paseo por mar con motivo del torneo de pesca Hemingway. Los Guevara parecían ser muy unidos. Les escuché hablar en francés…»

que Estados Unidos había formado para derrocar el régimen del presidente Arbenz que consideraban demasiado progresista. Con Hilda Gadea, más tarde su primera mujer, participó en la resistencia, pero hubo de huir a México. Allí sobrevivió como fotógrafo retratando a enamorados en los parques. Incluso, la agencia *Prensa Latina* lo contrató para cubrir los Juegos Panamericanos. Sin embargo, en 1955, conoció a alguien que cambiaría el curso de su vida. «Un joven líder cubano me invitó a integrar el movimiento de liberación armada de su país. Y por supuesto, acepté, escribió en ese entonces a sus padres. A partir de ahora, no vean mi muerte como una frustración aunque, como Hikmet, solo me lleve a la tumba las penas de un canto inconcluso…» En esos inicios de 1959, en La Habana, los Guevara encontraron a un héroe aguerrido a quien alababa todo un pueblo.

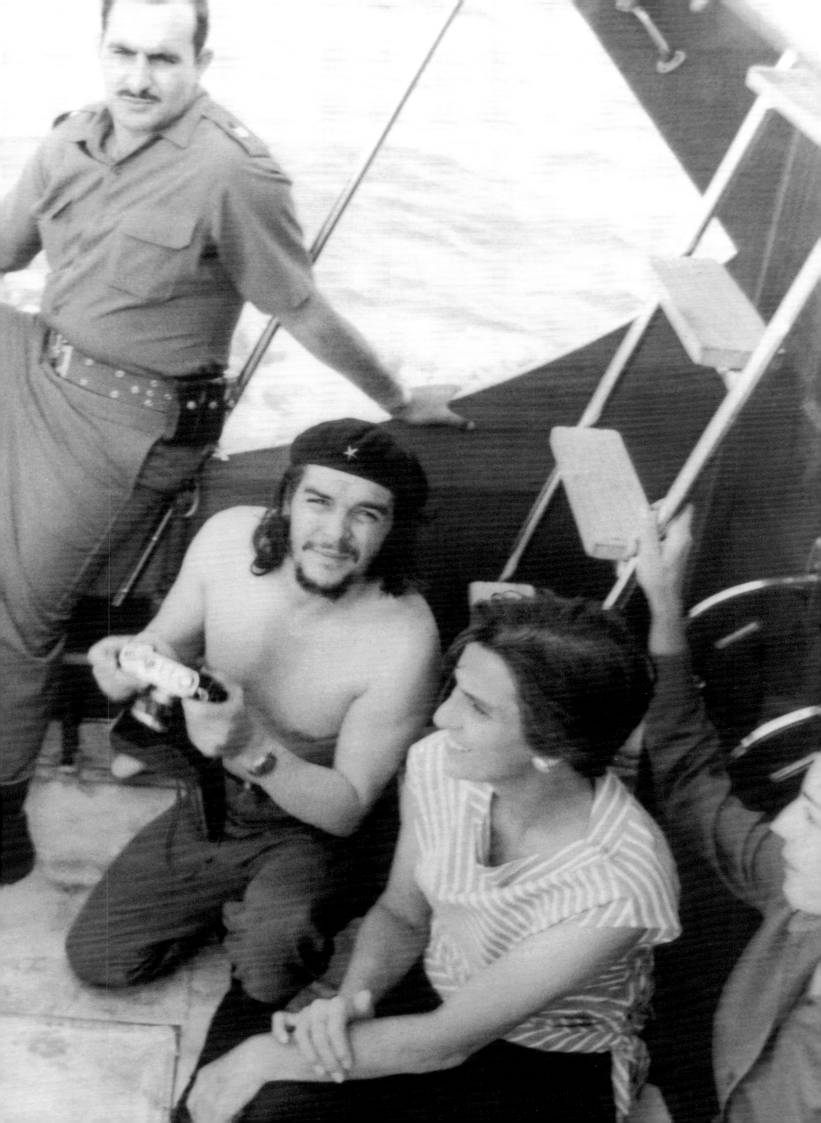

Ernest Hemingway, desde 1939, vivía a menudo en la finca La Vigía, en el sudeste de La Habana. Cuando *los barbudos* llegaron al poder, no estaba en Cuba, pero le escribió a un periodista de New York: «…Castro va a chocar con un tremendo montón de dinero… Si pudiera gobernar sin compromisos, sería formidable…» Curiosamente, el único encuentro entre el premio Nobel de literatura y el joven líder tendría lugar durante la entrega de premios del torneo de pesca al que Hemingway dio su nombre. Sin embargo, según Gabriel García Márquez, otro

«El que debía entregar el trofeo al ganador del concurso de pesca no era otro que el propio Hemingway. Y el ganador del concurso, ese día, era Fidel.»

laureado con el premio Nóbel y amigo de Castro, este último conocía la obra de Hemingway «profundamente, le gusta hablar de ella y sabe defenderla de manera convincente». La novela *Por quién doblan las campanas*, sobre la guerrilla de los republicanos españoles contra las tropas nacionalistas, lo había impresionado mucho. Incluso, llegó a decirles a visitantes extranjeros, que había aprendido el arte de la guerrilla en ese libro. Para el biógrafo Tad Szulc: «Sin dudas, fue la única vez en que Fidel vaciló en imponerse a alguien, en este caso a un hombre a quien consideraba un genio.» Al año siguiente, el escritor tuvo que regresar a Idaho para ingresar en un hospital con el fin de cuidar su hígado y su hipertensión. Como no podía soportar su deterioro físico, se disparó en plena cabeza con un fusil de caza el 2 de julio de 1961. La nota que dejó decía: «Mi cuerpo me traiciona, por lo tanto suprimo mi cuerpo.»

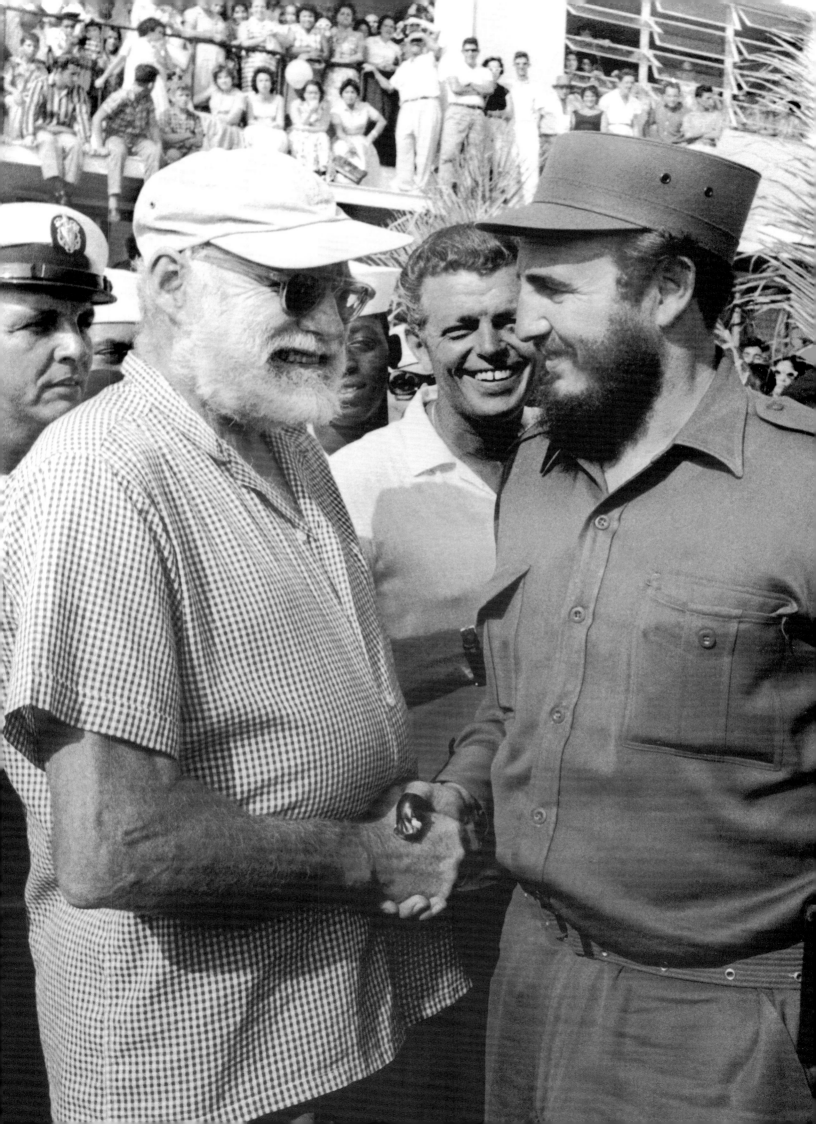

«El 26 de julio de 1959, aniversario del Moncada y nueva fiesta nacional, Fidel invitó a La Habana a todos *los guajiros* de la isla. Llegaron miles con sus sombreros de *yarey* y sus *machetes* a la cintura. Camilo Cienfuegos, el jefe de Estado Mayor del Ejército Rebelde, encabezó la caballería. Con su sonrisa y su aspecto de Jesús achispado se convirtió inmediatamente en el preferido de las habaneras. Después de Fidel, era el más popular. Lamentablemente, en octubre de 1959 desapareció con un pequeño Cessna cuando volaba entre Camagüey y La Habana. Fidel organizó su búsqueda durante una semana. Nunca se encontró el menor rastro…»

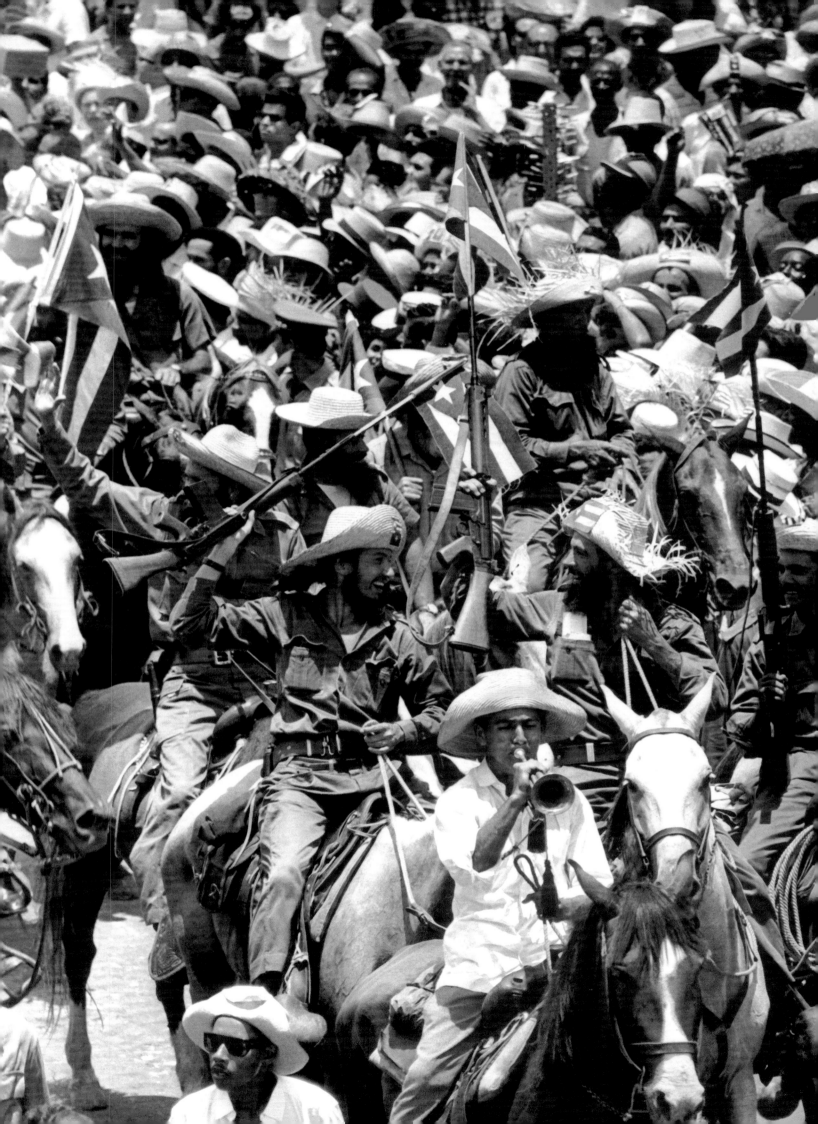

En la euforia de los primeros meses de la Revolución, el nuevo poder tomó una serie de medidas sociales. Los miembros del gobierno con Fidel Castro al frente, establecieron para ellos un salario reducido al mínimo y bajaron el precio de la carne, medicamentos, alquileres, teléfono, electricidad y transporte. Suprimieron las medidas de discriminación racial contra los negros y abrieron las mejores playas para el pueblo. Pero la primera legislación verdaderamente revolucionaria fue la reforma agraria. *El Guajiro*, el campesino cubano con sombrero

«Mientras Fidel pronunciaba su discurso, aquel escaló como un gato una farola, se instaló a horcajadas y encendió tranquilamente un cigarrillo. Lo nombré El Quijote de la farola…»

de *yarey* de flecos, fue el verdadero héroe de los nuevos tiempos. El 17 de mayo de 1959, todos los ministros firmaron la ley en un lugar altamente simbólico, un poblado cercano al cuartel general de Fidel Castro en la Sierra Maestra. La principal disposición limitaba a 400 hectáreas el tamaño de las haciendas, lo que marcó el fin del sistema de latifundios y grandes explotaciones norteamericanas, sobre todo la United Fruit. Sin embargo, más que en una redistribución a los campesinos, se hizo hincapié en la colectivización de las tierras. Para Castro: «De ahí data la verdadera ruptura entre la Revolución y los sectores ricos y privilegiados del país, la ruptura con los Estados Unidos y las multinacionales.»

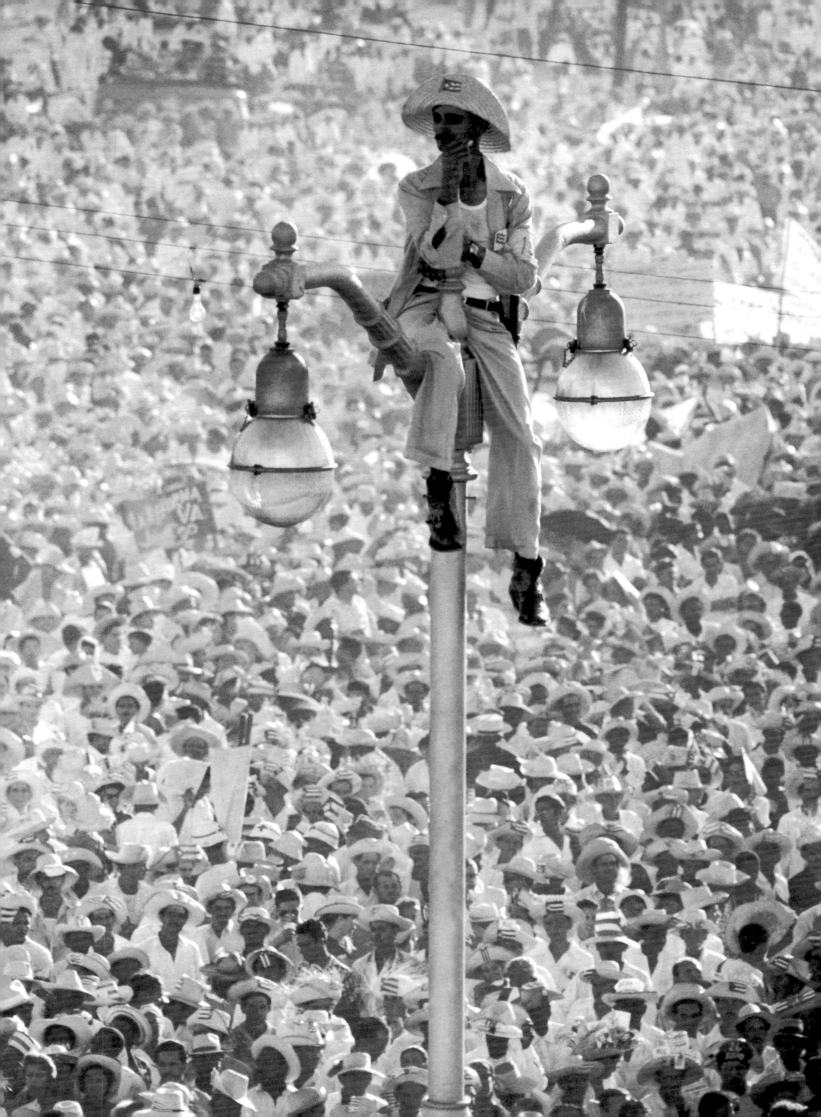

Desde marzo de 1959, mucho antes de que Fidel Castro afirmara el carácter socialista de la Revolución cubana, la administración del presidente Eisenhower estudiaba los medios para deshacerse de él. El 10, la reunión del Consejo Nacional de Seguridad trató sobre los medios de «llevar al poder otro régimen en Cuba». Castro, por su parte, como analizara sutilmente Manuel Vázquez Montalbán, estaba obsesionado con una idea: que los americanos no trataran de robarle su Revolución como habían robado la independencia de Cuba en 1898.

«En ese momento, para el público americano, Fidel aún era el hermoso Robin Hood romántico que había vencido al malvado Batista...»

El nuevo hombre fuerte de La Habana aprovechó una invitación de la asociación de editores de prensa de los Estados Unidos para lanzarse en una campaña de relaciones públicas. No desembarcó en Washington con la mano extendida, mendigando, como todos los nuevos dirigentes latinoamericanos ansiosos por obtener una ayuda económica urgente, lo que desconcertó a los funcionarios del Departamento de Estado. Más que una visita al gobierno, se trató de una visita al pueblo americano para proponerle amistad y respeto mutuo. Cuando su último viaje a los Estados Unidos, cuatro años antes, Castro era solo un joven exiliado que había venido a recaudar fondos de la diáspora cubana para su lucha, y tuvo que solicitar humildemente a las autoridades de inmigración norteamericanas una extensión de su visa de turismo. Esta vez llegó, como le gusta a América, con el estatus de una vedette. El público le dio una acogida delirante y lo persiguieron los medios de comunicación.

NOW PLAYING

MAN OF ACTION—IN ACTION!

26 JULIO

SEE... THE RAPE OF HAVANA!

SEE... TRIUMPHANT MARCH INTO HAVANA!

THE REBEL CASTRO

SEE... THE WAR TRIALS!

FROM OUTLAW TO PRIME MINISTER!!

SEE... THE ATROCITIES OF BATISTA!

Mientras el nuevo jefe de Estado cubano visitaba Washington, el presidente Eisenhower jugaba golf. El vicepresidente Richard Nixon lo recibió durante dos horas y media, pero no hubo entendimiento. Nixon lo juzgó como «inteligente y perspicaz», pero «increíblemente ingenuo sobre el tema del comunismo». En cambio, el gigante barbudo era el preferido de la prensa. Durante un almuerzo en el Nacional Press Club, respondió en inglés a las preguntas y participó en el programa de televisión Meet the Press. Insistía todo el tiempo en que la Enmienda Platt,

«Fidel se divertía haciéndole trastadas a los servicios de seguridad…»

ese artículo que los americanos habían logrado que se incluyera en la Constitución cubana de 1902 para disponer de una base legal de intervención en caso de necesidad, había llegado a su fin. Todo el mundo quería conocer al famoso guerrillero, pero este buscó el tiempo para hacer turismo: visitó los monumentos de la democracia americana: el Memorial Lincoln y el de Jefferson. Incluso, una noche se escapó a la vigilancia del dispositivo de seguridad para dar un paseo en coche de incógnito. Cenó en un restaurante chino y discutió con estudiantes. Después de Washington, Castro viajó a New York que conocía por haber pasado allí buena parte de su luna de miel con Mirta Díaz-Balart en 1948. Estaba con su hijo Fidelito y los animales del zoológico del Bronx lo maravillaron a tal punto, que a su regreso amplió el zoo de La Habana. En Central Park se dirigió a una muchedumbre de 30 000 personas.

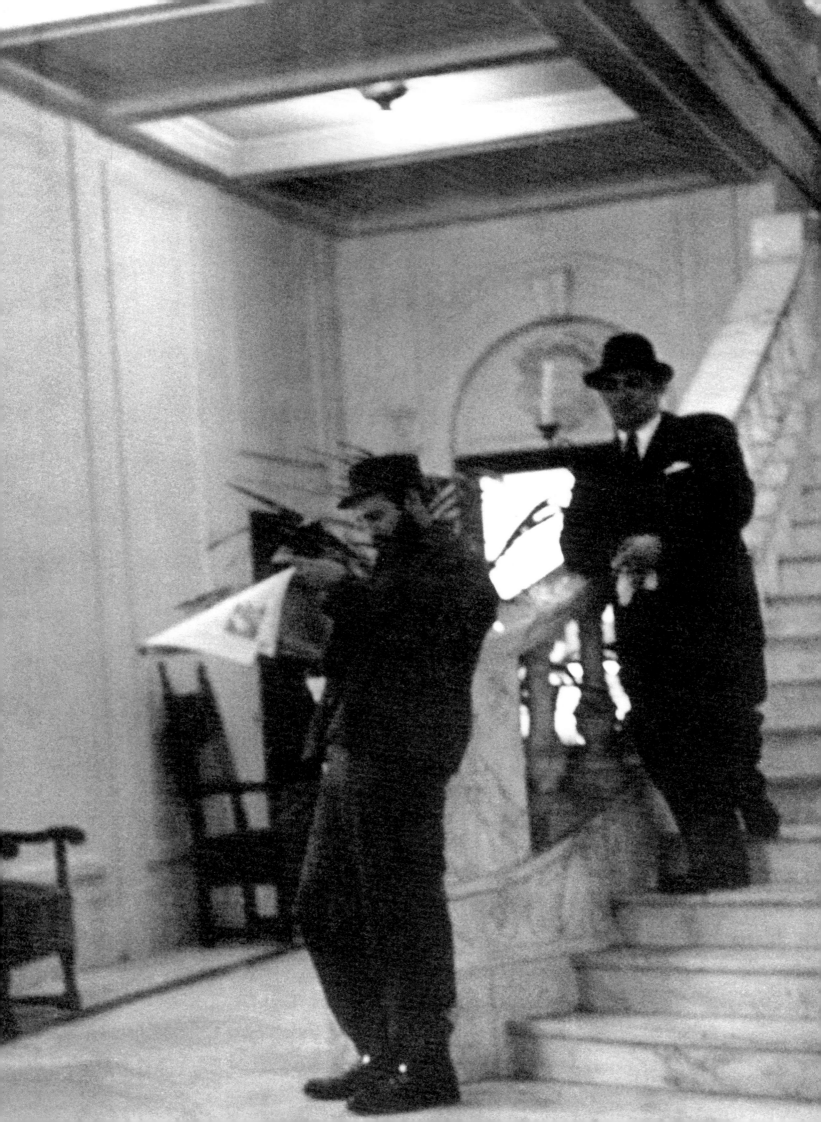

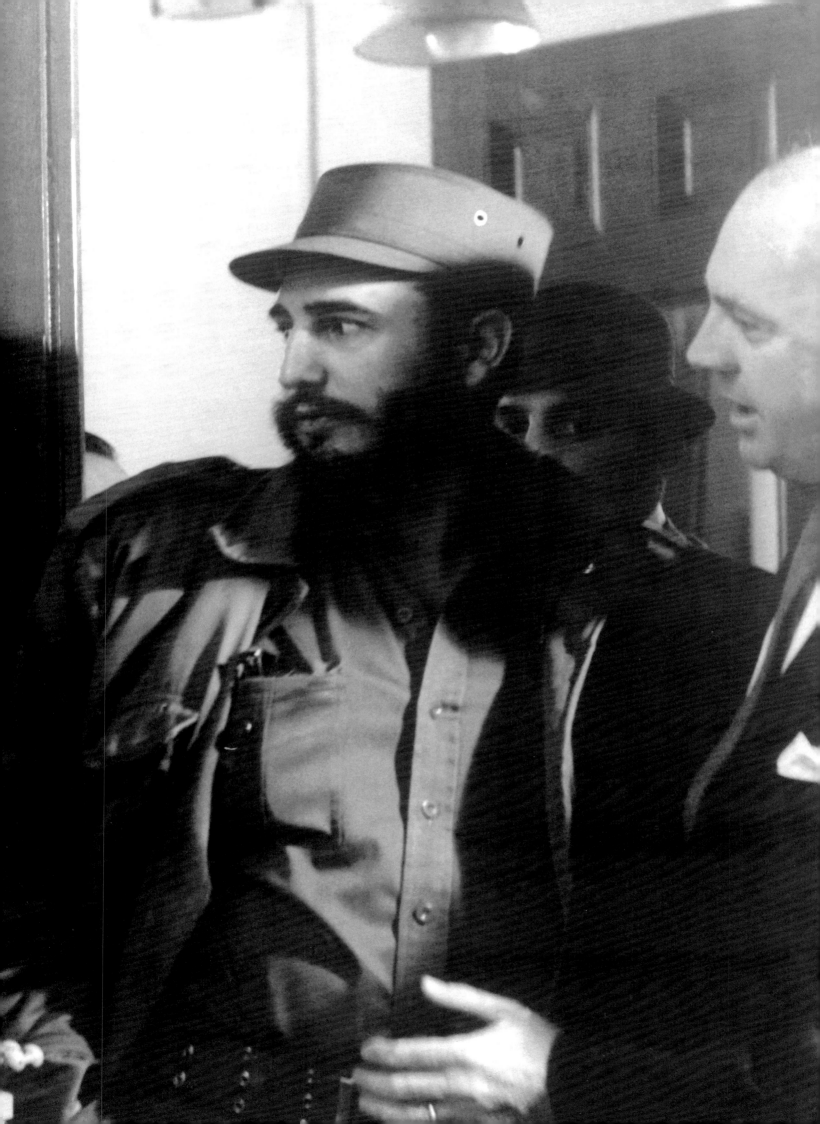

«A esta foto le puse David y Goliat. Desde que se la ofrecí a Fidel no me llamó más al diario. Me hacía contactar de forma directa, pero no me había convertido en su fotógrafo oficial. No: yo era su fotógrafo personal, pero jamás tuve nombramiento ni salario. Éramos como dos amigos. Ya no trataba de fotografiar al dirigente que imparte órdenes, sino a un hombre muy asequible, muy humano, que se interesaba en todo y por todos…»

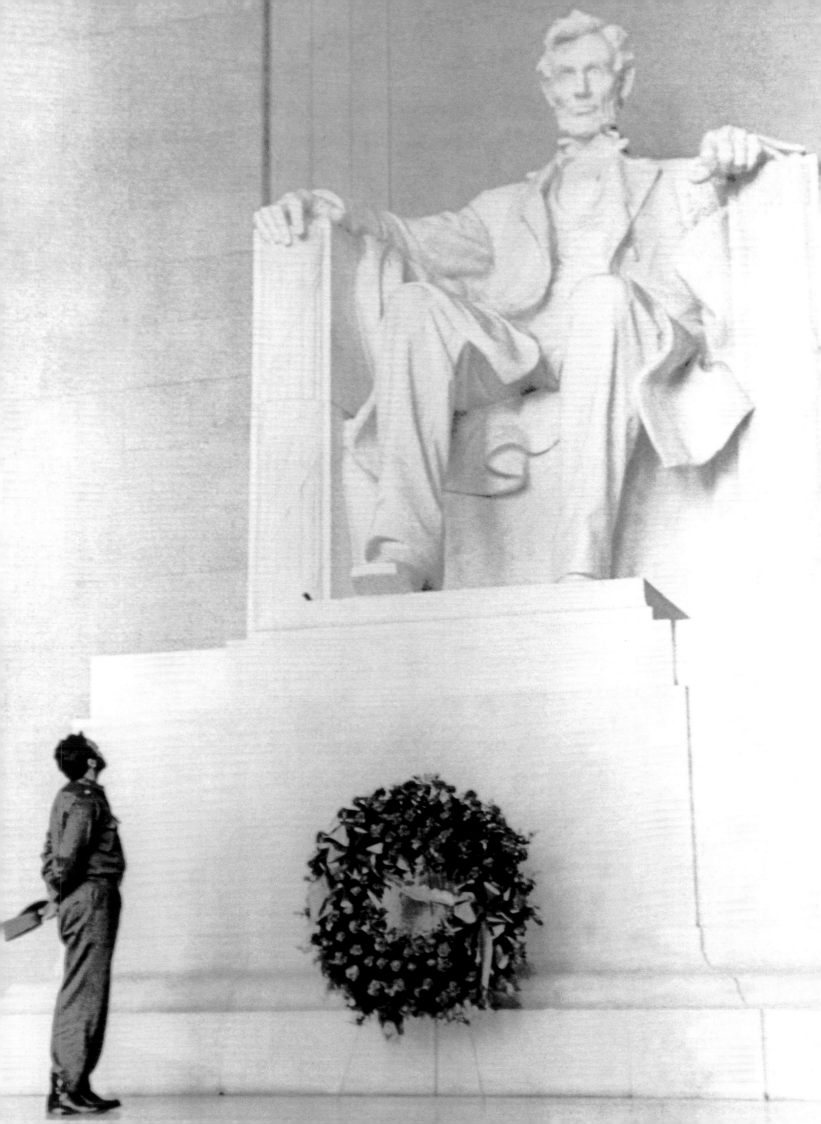

A principios de marzo de 1960, más de un año después de la llegada de los revolucionarios al poder, un carguero francés de la Compañía General Trasatlántica, *La Coubre*, llegó al puerto de La Habana. Transportaba la segunda carga de municiones que los cubanos habían logrado comprarle a Bélgica, a pesar de las presiones de Washington. Pero el 4, dos enormes explosiones sacudieron la ciudad. El sabotaje causó 81 muertos y 200 heridos entre los obreros del puerto. Esta carnicería, que Fidel Castro atribuyó a la CIA, puso fin a

«Al pie de la tribuna, toda de luto, el ojo pegado a mi vieja Leica, fotografiaba a Fidel y a todos los que lo rodeaban. De repente, frente al objetivo de 90 mm surgió el Che. Me sorprendió su mirada…»

cualquier esperanza de reconciliación con los americanos. Un fotógrafo de la revista *Verde Olivo*, Gilberto Ande, descubrió al Che que socorría a los heridos; pero este le prohibió fotografiarlo: le parecía impúdico ser objeto de curiosidad en esas circunstancias. Al día siguiente, se encontraba Korda en los funerales de las víctimas, frente al cementerio de La Habana, por encargo del diario *Revolución*. Tomó fotografías de Fidel Castro que pronunciaba un violento discurso, del Che Guevara y también de los intelectuales franceses, Jean-Paul Sartre y de Simone de Beauvoir, que acababan de llegar a Cuba. Habían venido para ver por sí mismos esta experiencia revolucionaria que fascinaba a todo el mundo. A su regreso, Sartre escribió una extensa serie de artículos en *France-Soir* titulado «Ouragan sur le sucre» (Huracán sobre el azúcar) en los que llegaba a la conclusión de que «Cuba quiere ser Cuba y nada más».

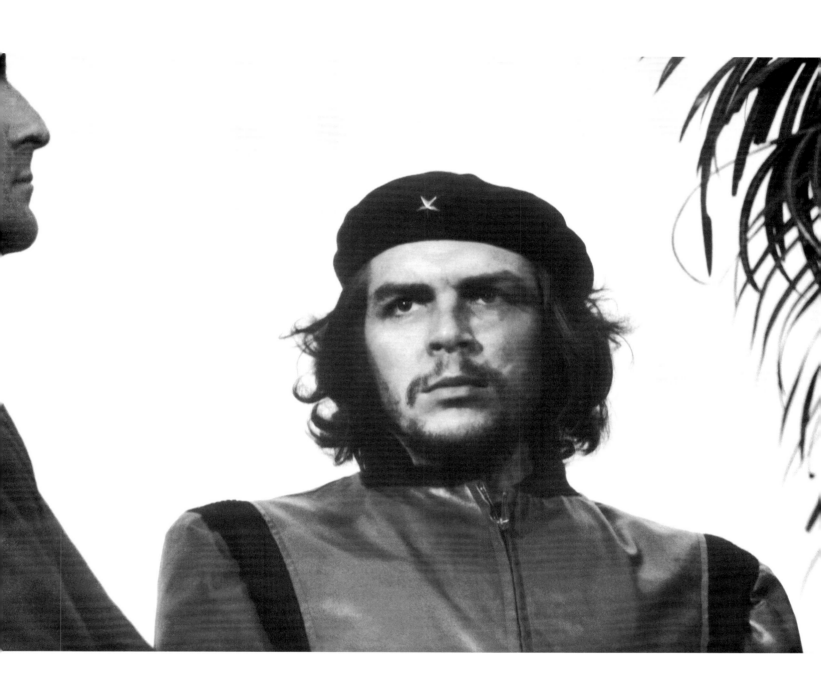

«Por reflejo, disparé dos veces: una toma horizontal y otra vertical. No tuve tiempo de hacer una tercera porque se había retirado discretamente a la segunda fila. De regreso a mi estudio revelé la película e hice algunas copias para Revolución. En vez de sacar la foto vertical, encuadré la foto horizontal del Che, pues sobresalía una cabeza sobre su hombro. Sin embargo, esa noche la redacción no seleccionó esa foto. La colgué en una pared de mi estudio…»

Korda no seleccionó ese retrato vertical. En realidad decidió encuadrar la foto horizontal de la página anterior.

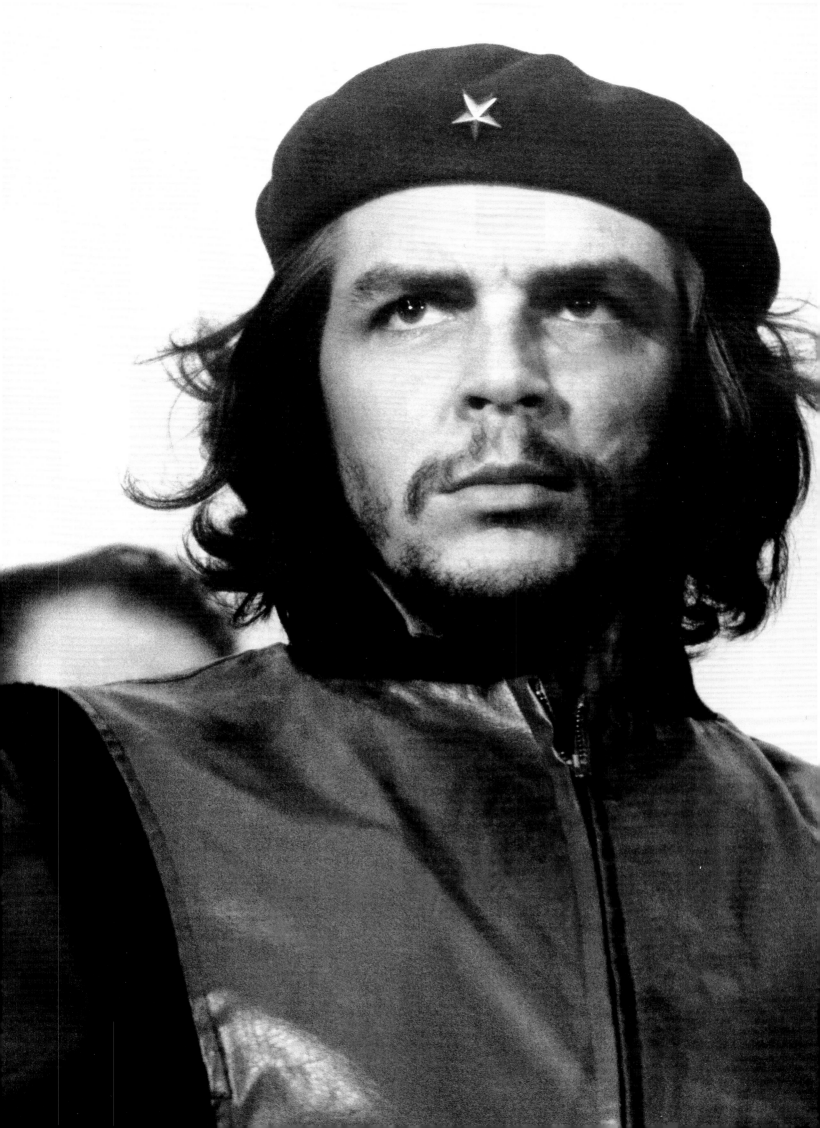

En junio de 1967, siete años después de la explosión de *La Coubre*, todo el mundo se preguntaba dónde estaba Guevara. Nadie sabía aún que estaba tratando de crear un foco guerrillero en Bolivia. En La Habana, un editor italiano, Giangiacomo Feltrinelli estaba en busca de un bello retrato del Che. Se presentó en casa de Korda con una recomendación de Haydée Santamaría, una revolucionaria de la primera etapa. Al ver este santo y seña el fotógrafo le regaló dos copias. En octubre del mismo año, el ejército boliviano hizo prisionero al Che y lo ejecutó. Algunos meses más tarde, Fidel Castro entregó el diario del Che en Bolivia a Feltrinelli, que se comprometió a publicarlo y a entregar las ganancias a los movimientos revolucionarios de América Latina. Al mismo tiempo, el editor imprimió los primeros miles de afiches con la foto de Korda. Convertida en símbolo planetario, se difundieron millones de ejemplares sin la autoría de Korda, quien nunca cobró un centavo por los derechos de venta de esos afiches.

«Esta es una de las fotos que se publicaron al día siguiente en la primera página de Revolución: Fidel blandiendo granadas durante su discurso y lanzando la consigna: *¡Patria o muerte, venceremos!* En cambio, mi foto del Che no se publicó esa vez. Solo un año más tarde, en abril de 1961, el diario la utilizó para anunciar una comparecencia televisiva del comandante Guevara.»

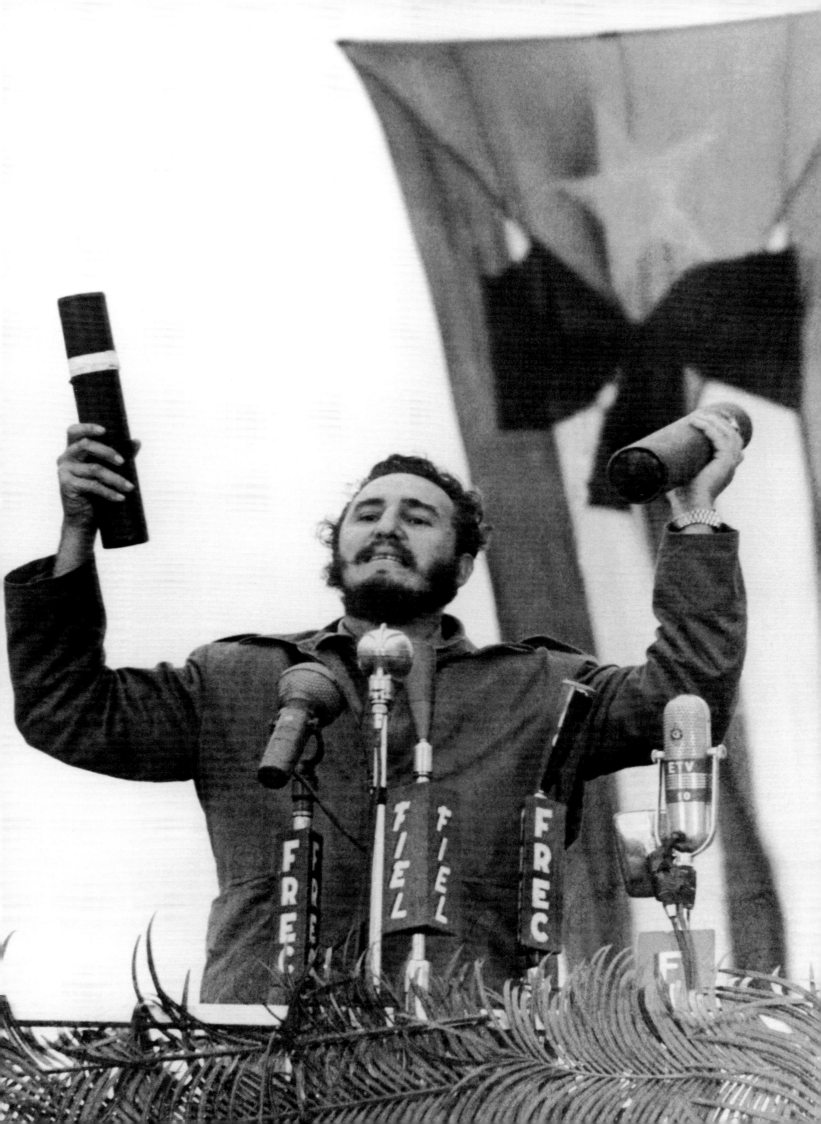

«Mientras rodábamos en coche, Sartre le preguntó a Fidel: "Fidel, y si el pueblo te pide la luna, ¿qué harás?

–Si el pueblo me la pide, se la tengo que dar…", respondió Fidel. Hacia medianoche, el Che recibió a los dos filósofos en su Ministerio de Industria. Trabajaba tanto que recibía a sus visitas incluso hasta las cuatro de la madrugada… La entrevista se llevó a cabo en francés. Cuando salimos de la oficina, el guardia de turno se había dormido, la gorra sobre el rostro. Comprendí que Sartre le decía a Beauvoir que no se sabía si el guardia, con sus largos cabellos sujetos en cola de caballo, era un hombre o una mujer…»

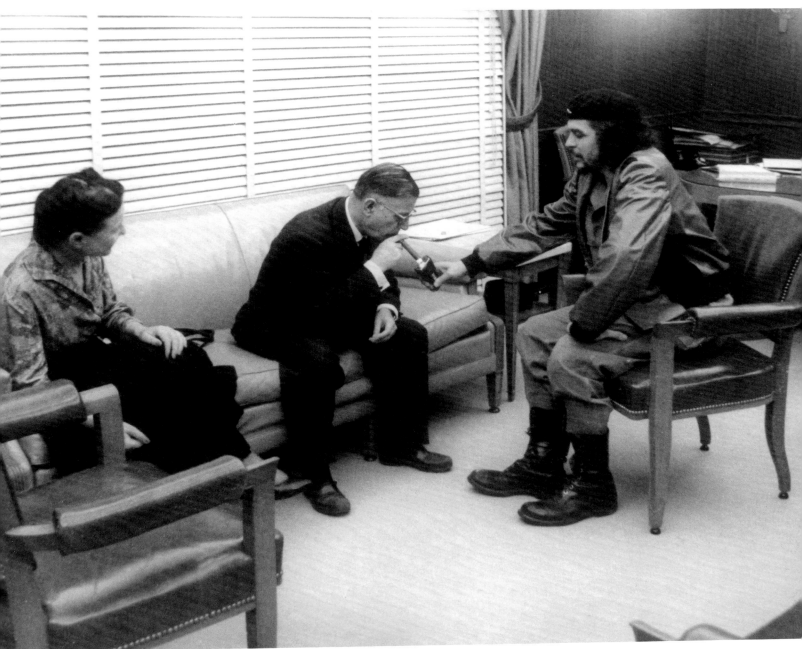

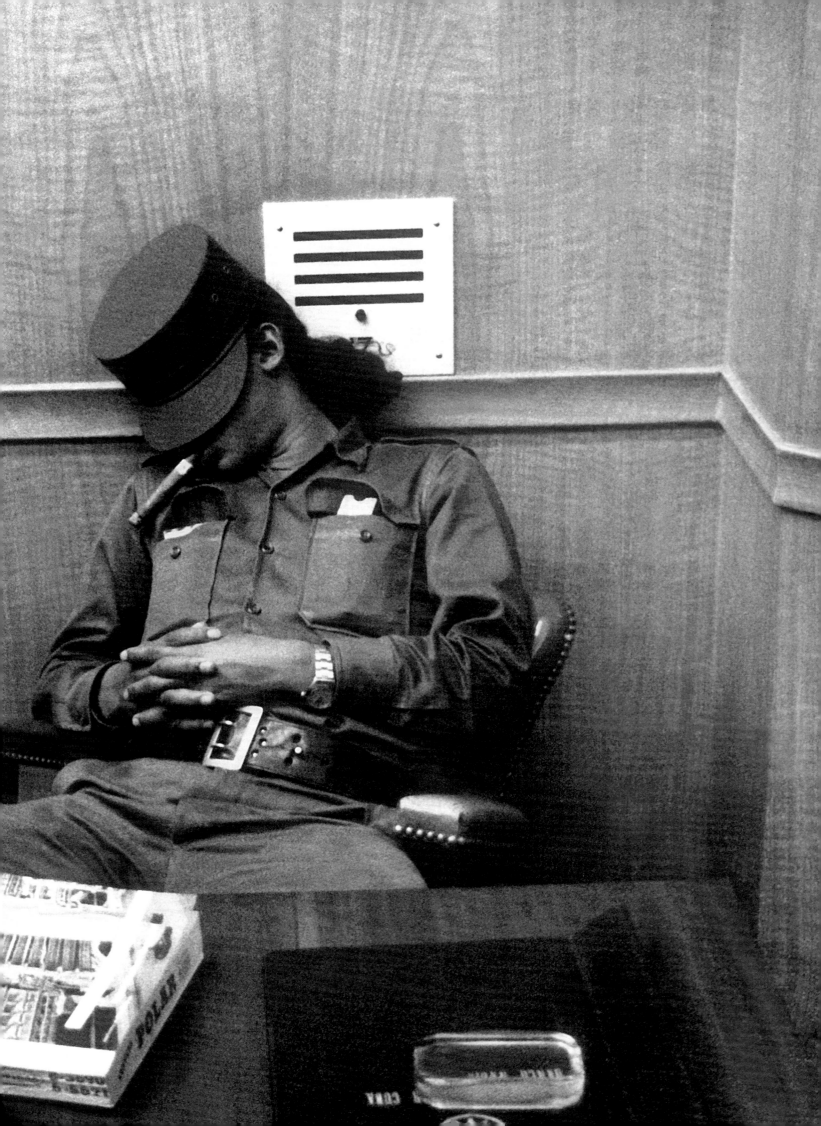

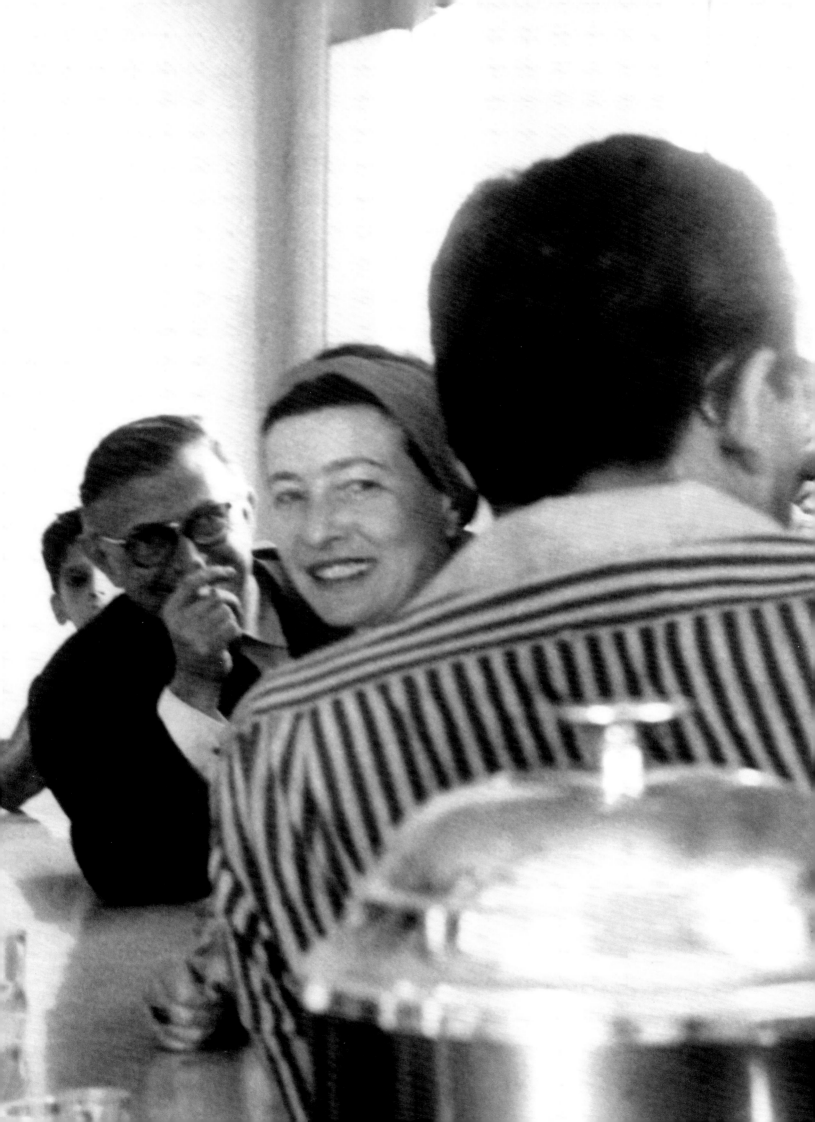

Las relaciones del gran vecino del Norte con la pequeña isla rebelde se habían caracterizado hasta ese momento por la dependencia. Desde el fin de la dominación española en 1898, los Estados Unidos se condujeron como la nueva potencia colonial. En 1959, los americanos controlaban en Cuba el 75 % de los intercambios comerciales, poseían el 90 % de las minas y las telecomunicaciones. «Eran propietarios de una gran parte del territorio nacional, escribió Luis Pérez Jr., profesor de la Universidad de Carolina del Norte. Dirigían los mejores

«Un día, el presidente Eisenhower apareció en la primera plana del New York Times por haber logrado un golpe directo en una partida de golf. Para burlarse, Fidel le pidió al Che que le enseñara a jugar…»

colegios, presidían los clubes más prestigiosos. Llevaban una vida de privilegios en La Habana y en los centrales azucareros. Prestaban dinero y, como latifundistas, tenían un gran poder. Compraban políticos y sobornaban policías, como si fuesen fincas o fábricas.» La Cuba prerrevolucionaria, con sus seis millones y medio de habitantes, a doscientos kilómetros de las costas de Florida, dependía completamente de su vecino. Simple y llanamente, la anexión hubiera sido una etapa natural. Esta situación había creado un resentimiento antigringo que fue aislando poco a poco a Batista y a los que se beneficiaban con esta dependencia, a costa de la dignidad de los cubanos. La clase media de las grandes ciudades gozaba de un nivel de vida casi comparable a la de sus vecinos americanos; en cambio, los campesinos vivían en la miseria.

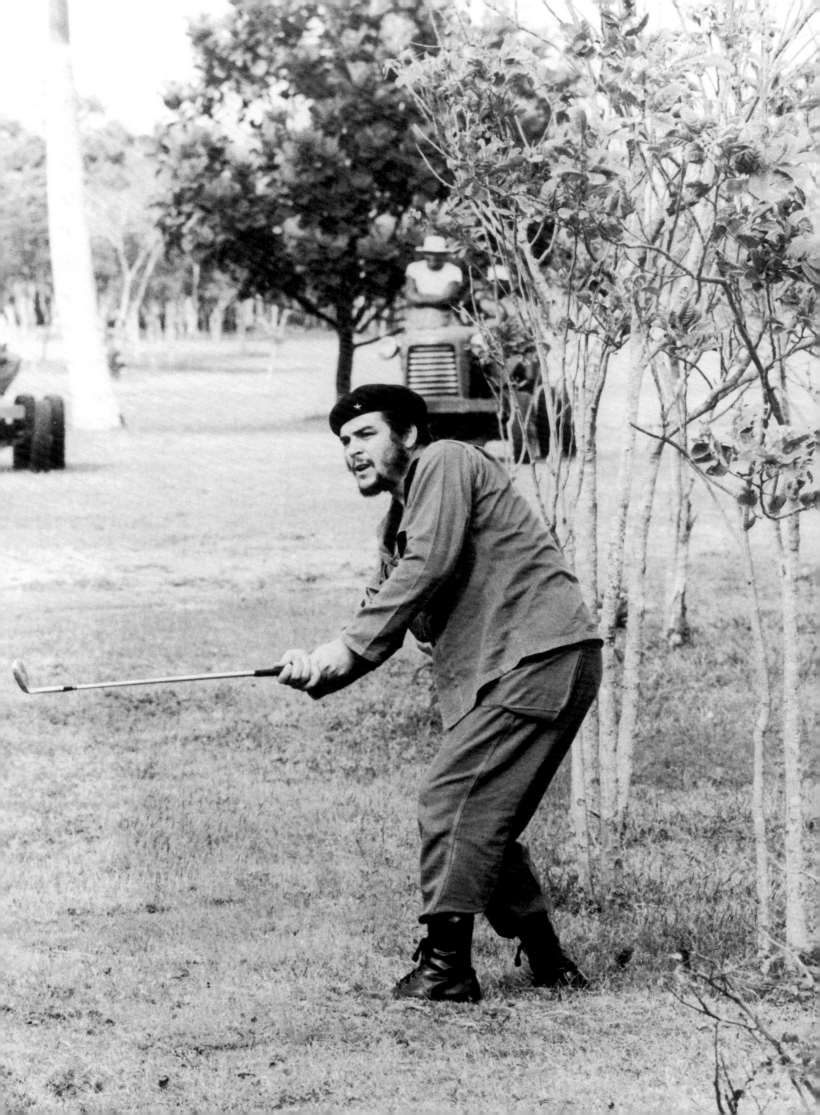

El 17 de marzo de 1960, doce días después del entierro de las víctimas de *La Coubre*, el presidente Eisenhower dio luz verde a la CIA para que realizara una serie de acciones clandestinas anticastristas, entre ellas el entrenamiento de una fuerza paramilitar para acciones guerrilleras. Alertado por el G2, su servicio de inteligencia, Fidel Castro concluyó que los americanos iban a tratar de hacer lo mismo que en Guatemala en 1954: una invasión mercenaria para derrocar al gobierno progresista del presidente Arbenz, un episodio que el propio Che

«El Che sabía jugar al golf desde su niñez en Argentina. Fidel me pidió que viniera a tomar algunas fotos...»

presenció. De hecho, los americanos estaban cada vez más convencidos de que «Cuba quería introducir el bloque comunista en el mundo libre», como lo demostraba el acercamiento soviético-cubano desde comienzos de año. Durante su visita a Cuba en febrero, el vicepresidente del Consejo de Ministros soviético, Anastas Mikoyan, había firmado un acuerdo comercial que contemplaba la venta inmediata a la URSS de setecientas mil toneladas de azúcar y durante los próximos cuatro años, de un millón de toneladas. El Che, como ministro de Industria, estaba convencido de que las famosas «cuotas azucareras» que los Estados Unidos compraban casi al doble del precio de mercado eran el instrumento para «esclavizar» a Cuba. En efecto, la isla dependía en su totalidad del monocultivo azucarero; en cambio, los productos de los Estados Unidos se beneficiaban con aranceles aduaneros preferenciales.

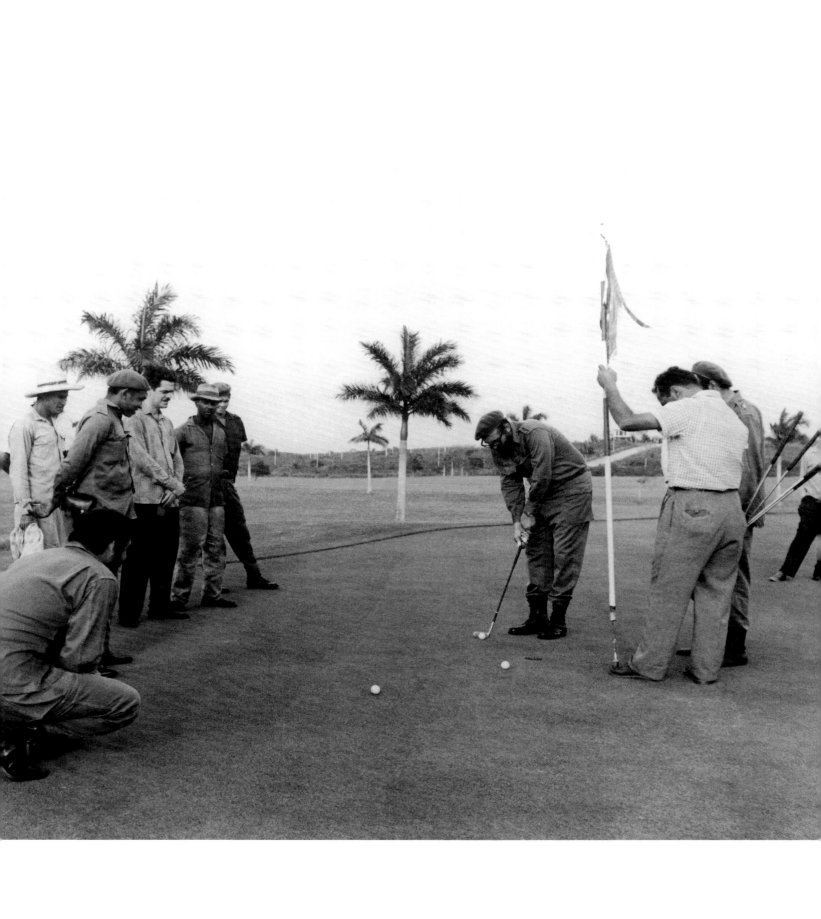

«"¡Chico, con tus cámaras colgando del cuello pareces un yanqui!, me dijo el Che cuando comencé a fotografiarlo en el terreno de golf. ¿Te das cuenta de cuánto le cuestan al país todas las películas que se salen de tus bolsillos?" No respondí, pero me dije: ¿cuál es el problema? ¡Estas películas las he comprado yo! Mucho más tarde lo comprendí, cuando comenzó el bloqueo.»

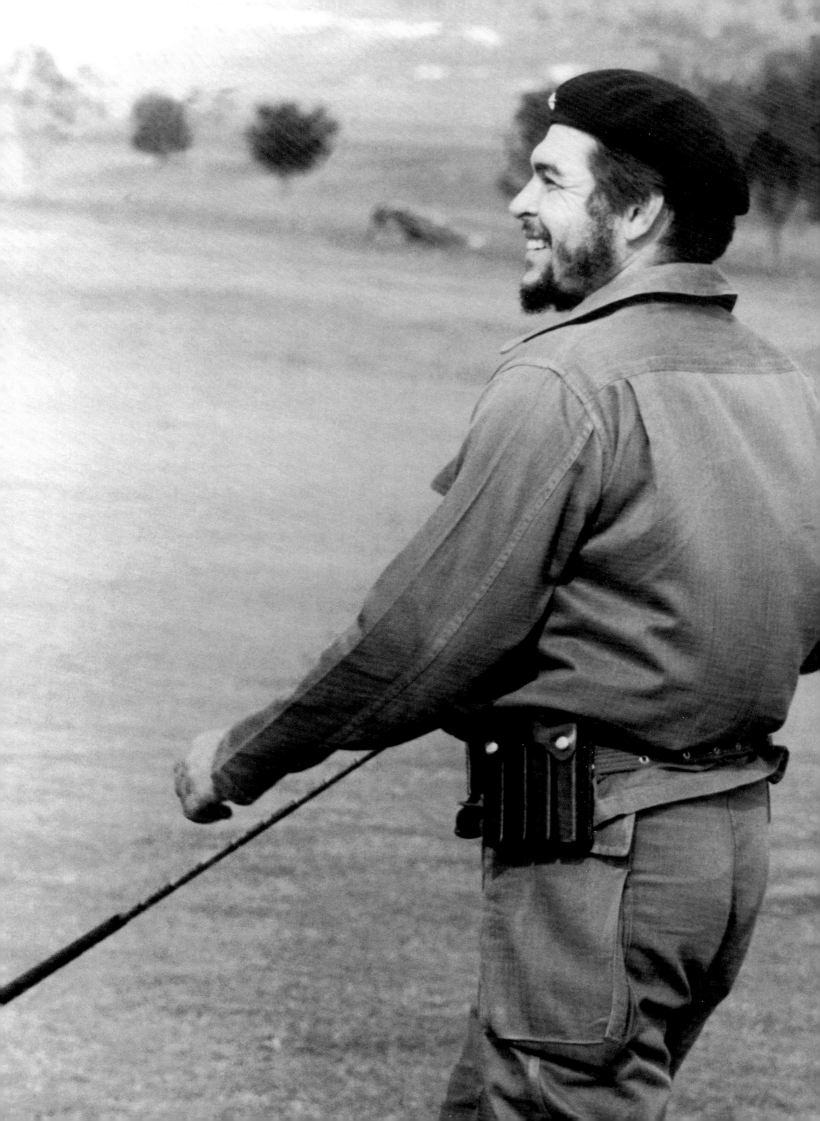

Desde finales del mes junio de 1960, se produjo la escalada de la guerra económica entre Washington y La Habana. El 21, el secretario de Estado Herter solicitó al Congreso de Estados Unidos que aprobara una ley para disminuir la cuota azucarera cubana. El 29, Fidel Castro intervino las instalaciones de la filial cubana de Texaco; el 30, mientras los congresistas americanos votaban el proyecto Herter, las de Esso y Shell. El 6 de julio, el gobierno cubano aprobó una ley que autorizaba la nacionalización de bienes extranjeros «siempre que esta medida

«Los rusos se habían comprometido a pagar nuestra azúcar con petróleo a un precio muy bajo. El primer petrolero llegó el 4 de julio, el Independance Day de los americanos. Para nosotros ese día, de hecho, marcaba la nueva independencia de Cuba…»

responda al interés nacional». El mismo día, Eisenhower anunció que no autorizaría la importación del resto de la cuota anual de azúcar cubano. Para Cuba representaba una pérdida de 80 millones de dólares. Luego, tres días más tarde, ¡la catástrofe! Nikita Jruschov declaraba en un discurso: «La Unión Soviética tiende una mano amiga al pueblo cubano y, si es necesario, su poderío militar puede apoyarla con el fuego de sus cohetes». Sin embargo, precisó que hablaba «en sentido figurado». En lo concreto, el Secretario del PCUS se comprometía a comprar el azúcar que los americanos ya no querían. El 7 de agosto, ante 50 000 personas reunidas en un estadio, Raúl Castro ayudaba a su hermano mayor, agotado, a leer la larga lista de sociedades americanas nacionalizadas. El 18 de octubre, Washington imponía un embargo a sus exportaciones con destino a la isla. De inmediato, Cuba se dio cuenta de que todo lo que se consumía en la isla se fabricaba en los Estados Unidos.

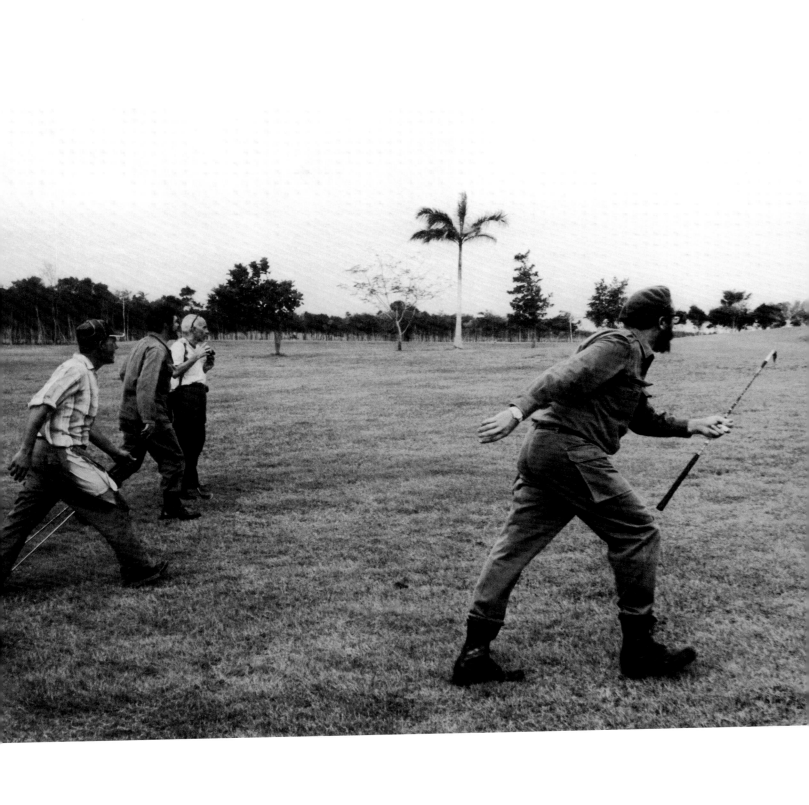

El primer intento de asesinato a Fidel Castro ocurrió en pleno Manhattan. El 18 de septiembre de 1960, llegó una vez más a New York, esta vez al frente de la delegación cubana que iba a participar en la Asamblea General de las Naciones Unidas. Con anterioridad, por orden de su director adjunto Richard Bissell, la CIA había entrado en contacto con John Roselli, considerado un «miembro importante del sindicato del crimen», a través de Robert Maheu, antiguo agente del FBI. Roselli organizó un encuentro con los padrinos de la mafia Sam «Momo»

«En ese entonces, Fidel decía frecuentemente que encontraba natural que el enemigo intentara matarlo. Hubo decenas de intentos. Incluso trataron de envenenar su tubo de respiración de buceo…»

Giancana, de Chicago y con Santos, Traficante de Florida. En los años 50, los dos hombres habían transformado a Cuba en una madriguera del Hampa cercana a las costas americanas. Gracias a la colaboración del dictador Batista habían desarrollado una infraestructura hotelera basada en los casinos, la prostitución, el tráfico de drogas y las clínicas para realizar abortos. *La Revolución* les hizo perder centenares de millones de dólares. Por lo tanto, aceptaron con cierto deleite el «contrato» para asesinar al jefe de Estado cubano. La CIA puso a punto píldoras compuestas por elementos rápidamente solubles, de gran toxicidad y que solo surtían efecto luego de dos o tres horas de su ingestión. Pero, en Nueva York, fracasaron todos los intentos para envenenar a Fidel Castro. Trataron también de hacerlo en Cuba, en particular un barman del hotel *Habana Libre* que nunca llegó a disolver una cápsula en el batido de chocolate de Castro.

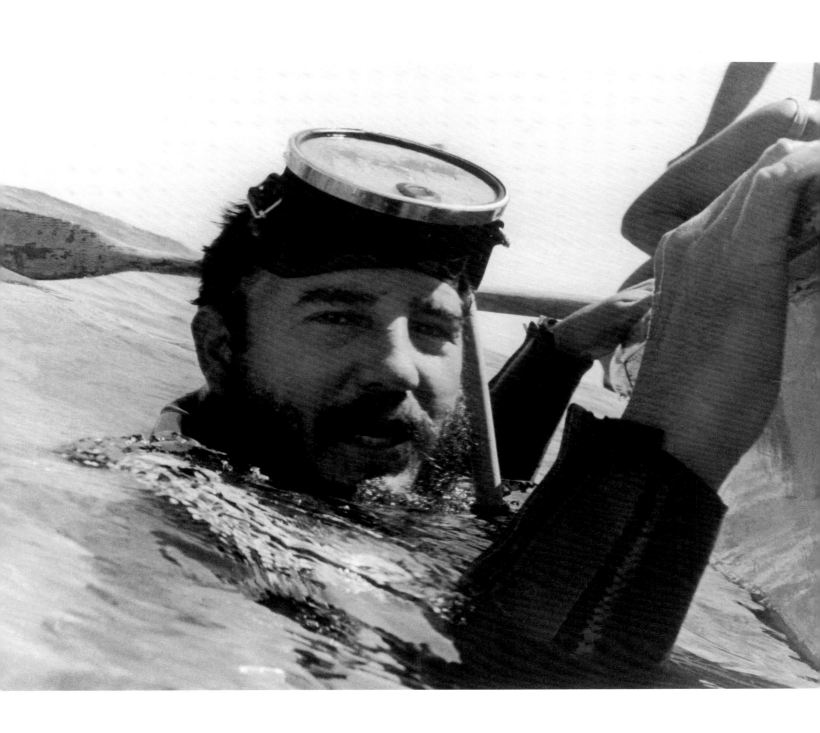

Fidel Castro es un apasionado de la pesca submarina. Inicia a Korda que, más tarde, creará el departamento de fotografía del Instituto Oceanográfico de Cuba.

El 3 de enero de 1961, los Estados Unidos rompieron de manera oficial sus relaciones diplomáticas con Cuba. En Washington pensaban que este sería el último año de Fidel Castro. En cambio, en la isla bautizaron el tercer año de *La Revolución* como «Año de la Alfabetización». Al grito de *Cuba Libre*, Fidel Castro lanzó una gigantesca campaña contra el analfabetismo. Un millón de jóvenes de las ciudades fueron a alfabetizar al campo, a las montañas y a los barrios pobres. Toda una generación de muchachos y muchachas, liberándose de la tutela familiar,

«*"Excepto cuando lee, nunca pasa cinco minutos sin hablar con alguien. No sabe estar solo ni sin hacer nada"*. No soy yo quien lo dice, sino su propio hermano Raúl.»

partieron en cruzada con una manta, el manual en una mano y el farol en la otra como equipaje. Iban al encuentro de campesinos, negros y pobres para construir un sentimiento colectivo basado en algo tan hermoso como enseñar a leer y a escribir a los que nunca tuvieron la oportunidad de ir a la escuela. El ministro de Educación y Cultura, Armando Hart dio a conocer las cifras: de 970 000 analfabetos, 700 000 se habían beneficiado con la campaña. Con la salud, la educación sería uno de los dos grandes pilares de *La Revolución*.

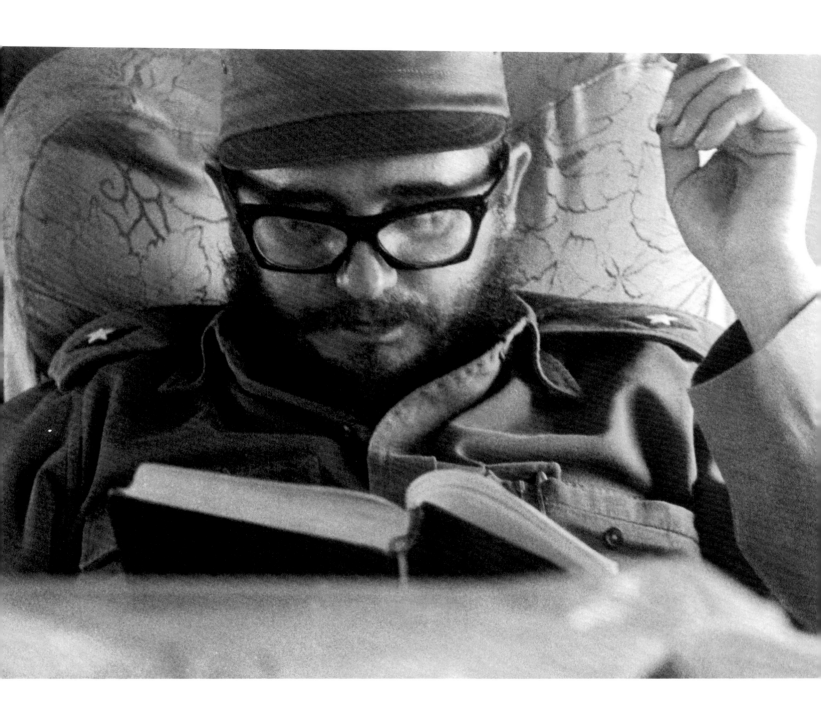

En los Estados Unidos, prevalecían los duros, agrupados en torno a Alan Dulles, director de la Central Intelligence Agency. Además de la eliminación física de Fidel Castro, se decidió preparar una invasión a la isla con los exiliados cubanos. John Kennedy heredó el proyecto cuando prestó juramento, tras su victoria sobre Richard Nixon, el 20 de enero de 1961. Grupos de emigrantes cubanos ya se entrenaban en los campos secretos de la CIA en Guatemala. El nuevo Presidente no «se olía» la operación. Trataba de frenar, pero aún no controlaba todos los

«Los mercenarios habían camuflado sus aviones con los colores de nuestra aviación. Quisieron hacernos creer que nuestros propios pilotos nos habían traicionado, pero olvidaron un detalle: sus B-26 tenían una nariz de metal y los nuestros una de Plexiglas…»

mecanismos de su administración. El 15 de abril, ocho B-26 pilotados por ex pilotos de Batista despegaban de Nicaragua para bombardear los aeropuertos cubanos. Jóvenes milicianos abatieron un solo aparato encima de San Antonio. Sin embargo, el objetivo del ataque –la destrucción en tierra de la pequeña aviación de las FAR– solo se logró parcialmente. Fidel Castro consiguió preservar ocho de los trece aparatos, colocando señuelos en las pistas. Al día siguiente, en su oración fúnebre en memoria de las víctimas del bombardeo, comparó la incursión aérea con Pearl Harbour. Por primera vez bautizó *La Revolución*, era *socialista*: «Los americanos no soportan que hayamos hecho triunfar una revolución socialista en sus narices… Esta revolución de los humildes, por los humildes, para los humildes, juramos defenderla hasta la última gota de nuestra sangre…»

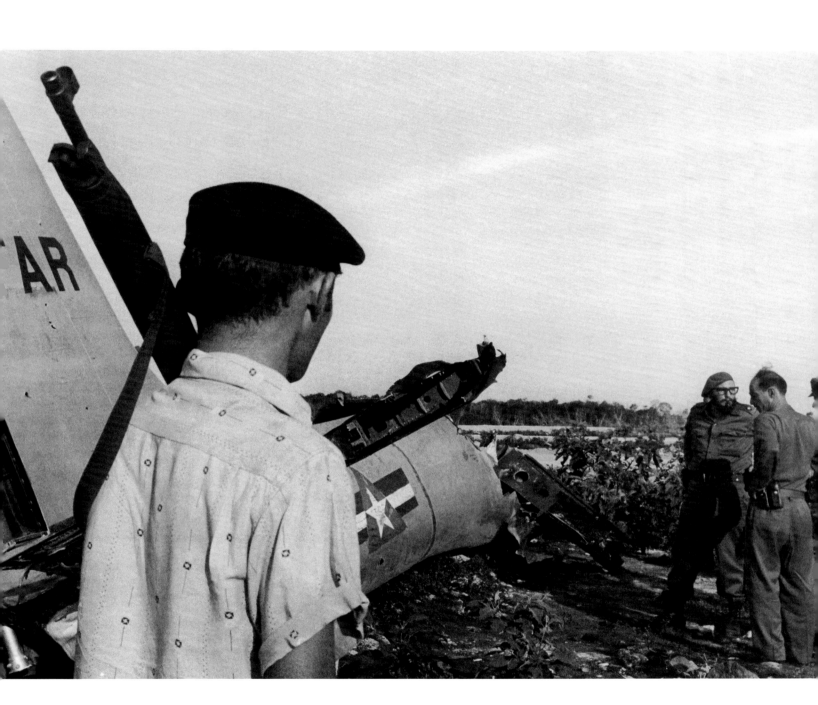

A partir de los bombardeos, se movilizó en todo el país, además del ejército, a más de 200 000 hombres y mujeres. Esta milicia mixta era la espina dorsal de la defensa cubana. Una patrulla de milicia dio la alerta cuando el 17 de abril los 1 400 «mercenarios» entrenados por la CIA desembarcaron en Bahía de Cochinos, una zona pantanosa al sudeste de La Habana. De inmediato, Castro ordenó a los siete (¡siete!) pilotos de su aviación que atacaran los buques que habían transportado a la brigada de exiliados. Hundieron dos barcos, los otros

«Los listos de la CIA creían que habían hecho desembarcar a los mercenarios en un lugar tranquilo. Según sus informaciones, solo había mosquitos y cocodrilos en la Bahía de Cochinos. Pero esta región era uno de los retiros favoritos de Fidel y ¡conocía de memoria cada pulgada de terreno!»

retrocedieron y de esta forma dejaron sin abastecimiento y municiones a los invasores. Les cortaron la retirada. Desde el mediodía, *El Comandante en Jefe* estaba en el terreno. Le preocupaba que si lograban establecer una cabeza de playa en territorio cubano, los americanos hicieran desembarcar políticos cubanos exiliados, reconocieran al nuevo gobierno así formado y le concedieran su apoyo militar directo. Sin embargo, después de dos días de intensos combates, 114 de los atacantes murieron y los otros cayeron prisioneros. John Kennedy no envió a la Fuerza Aérea ni a la Marina en su ayuda. Prefirió la humillación a que el Pentágono y la CIA lo siguieran presionando. La Central de Inteligencia nunca le perdonó esta derrota.

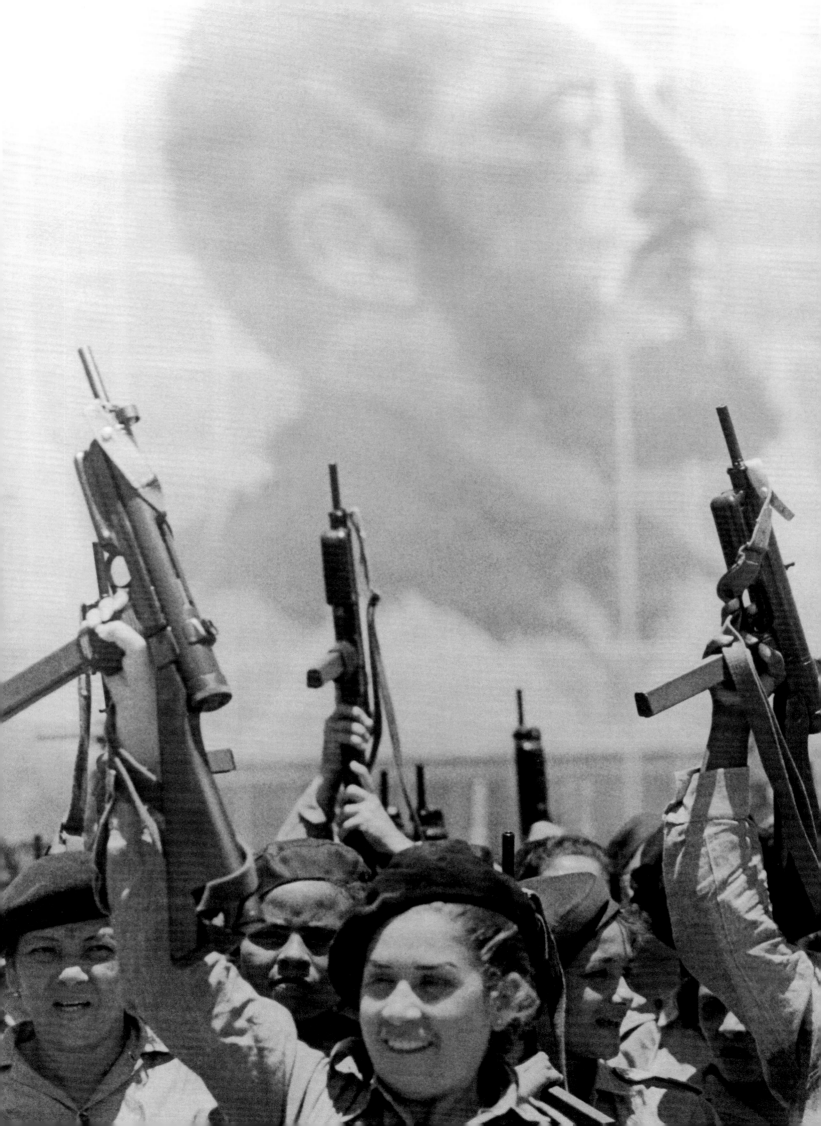

En enero de 1962, Alexei Adjoubet, el yerno de Nikita Jruschov, de paso por La Habana informó a Fidel Castro que los servicios secretos soviéticos habían descubierto los planes de las fuerzas de Washington de invadir Cuba. Cinco meses más tarde el mariscal Biriouzov, durante una visita secreta, sugirió al Primer Ministro cubano que emplazara en la isla «armas estratégicas no ofensivas», en otras palabras, misiles nucleares capaces de alcanzar el territorio de los Estados Unidos. Fidel Castro aceptó, pues consideraba que la instalación de cohetes le

« ¡Durante la Crisis de Octubre, Jruschov y Kennedy midieron sus fuerzas sin que nosotros pudiéramos expresar nuestros puntos de vista! Sin embargo, nosotros los cubanos éramos los que corríamos el riesgo de ser los primeros en desaparecer del mapa…»

evitaría un ataque convencional. Mientras los primeros efectivos del ejército rojo llegaban a la isla en julio, en septiembre, Jruschov le afirmaba a los americanos que no enviaría armas estratégicas a Cuba. Pero el 14 de octubre, un avión espía U2 fotografió una base de misiles en construcción, en un campo cercano a San Cristóbal. Se le informó al presidente Kennedy el 16, y el 22, en un discurso televisado, anunció de forma muy dramática que había decidido implantar una cuarentena en torno a Cuba; en realidad, un bloqueo naval destinado a detener los barcos soviéticos sospechosos de transportar armas y tropas. Lanzó un ultimátum a la URSS en el que le ordenaba desmantelar las bases y retirar los barcos que transportaban material militar. La humanidad, al borde del Apocalipsis nuclear, contenía el aliento. Por primera vez en una confrontación, estaba en juego la suerte de todo el planeta.

La alerta es bien real. El *Strategic Air Command* americano por primera vez se declaraba en situación de *Defensa 2*, lo que significaba entre otras cosas, la alerta de combate de 284 misiles intercontinentales, 105 misiles de alcance medio en Europa y 1 450 bombarderos; en total, 3 000 ojivas nucleares con un poder destructivo total de 6 000 megatones. Además, en Florida se organizó la fuerza invasora más importante desde la Segunda Guerra Mundial. Los planes de ataque a Cuba

«Todas las mañanas, los aviones gringos sobrevolaban a baja altitud. Hasta en el Malecón, la avenida que bordea el mar en La Habana, al pie de los hoteles que había construido la mafia americana, había emplazadas baterías antiaéreas…»

comprendían el despliegue de 150 000 hombres, miles de salidas aéreas, la movilización de alrededor del 75 % de los cargueros de la costa este para transportar 42 millones de toneladas de material a la isla, solo en la primera semana, incluidos 300 tanques de asalto. Por su parte, los soviéticos colocaron en estado de alerta todas sus fuerzas convencionales, así como sus cohetes estratégicos de alcance intercontinental. Sus submarinos atómicos ocuparon las posiciones asignadas y los 42 000 soldados soviéticos presentes en la isla caribeña se prepararon activamente, junto a las divisiones cubanas, para la invasión americana, considerada inminente. El 22 de octubre, una parte de las ojivas nucleares había llegado, pero estas no estaban localizadas en el mismo lugar que los cohetes. El 24, navíos soviéticos escoltados por submarinos entraron en contacto con los barcos de la Marina americana. China acababa de atacar a la India en el Himalaya. ¿Sería la Tercera Guerra Mundial?

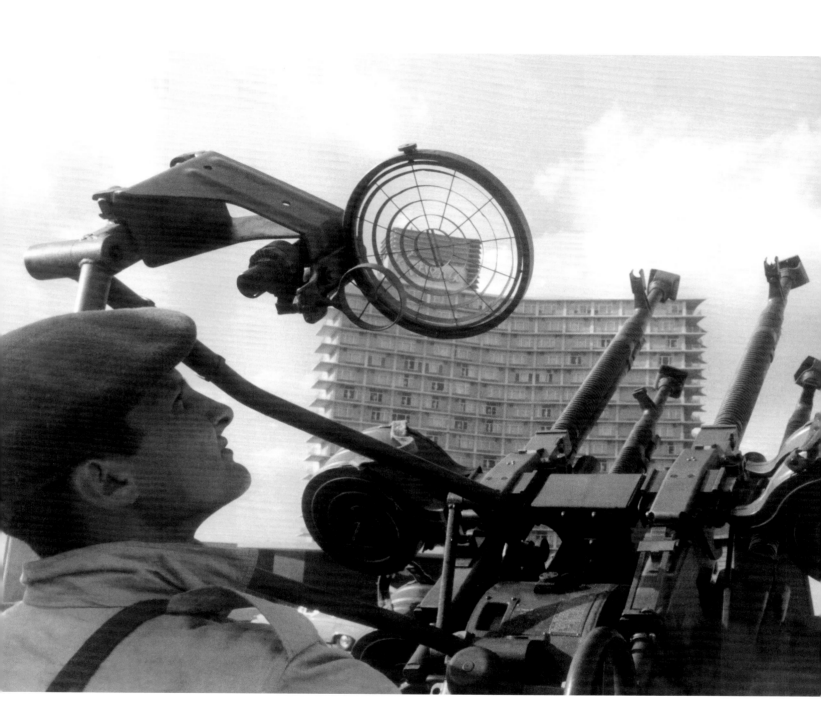

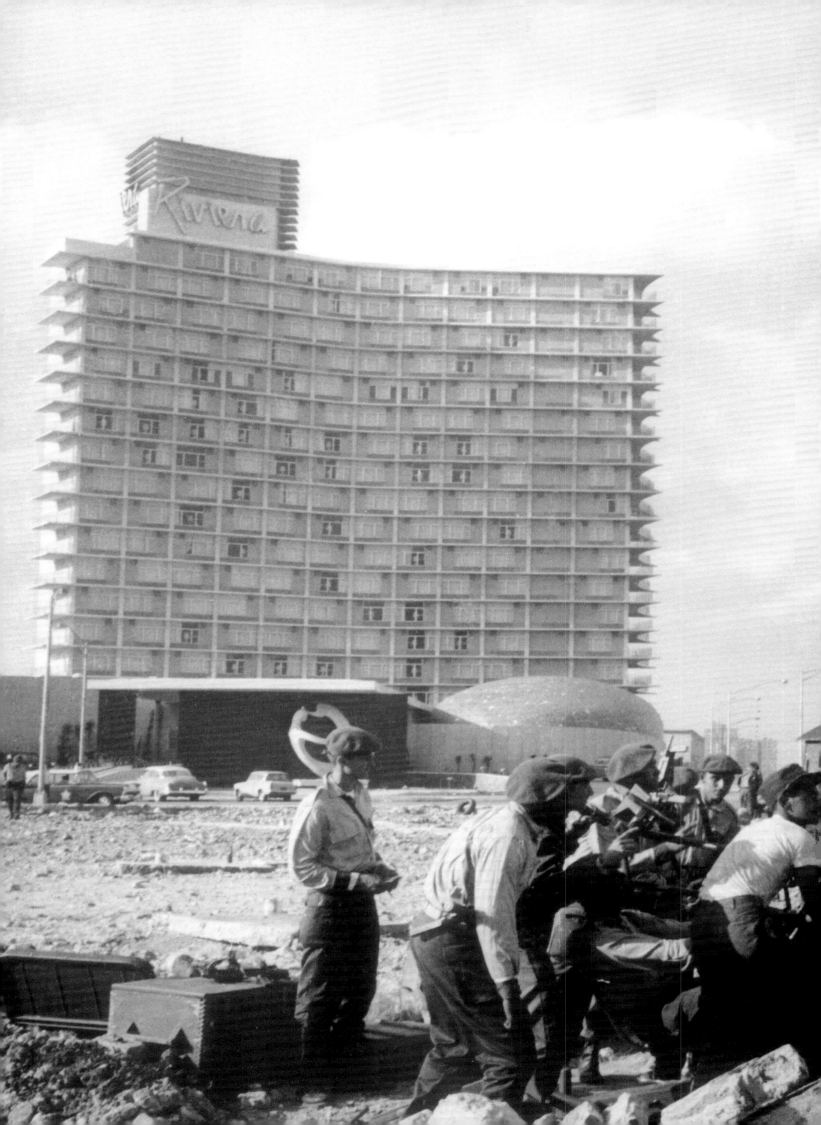

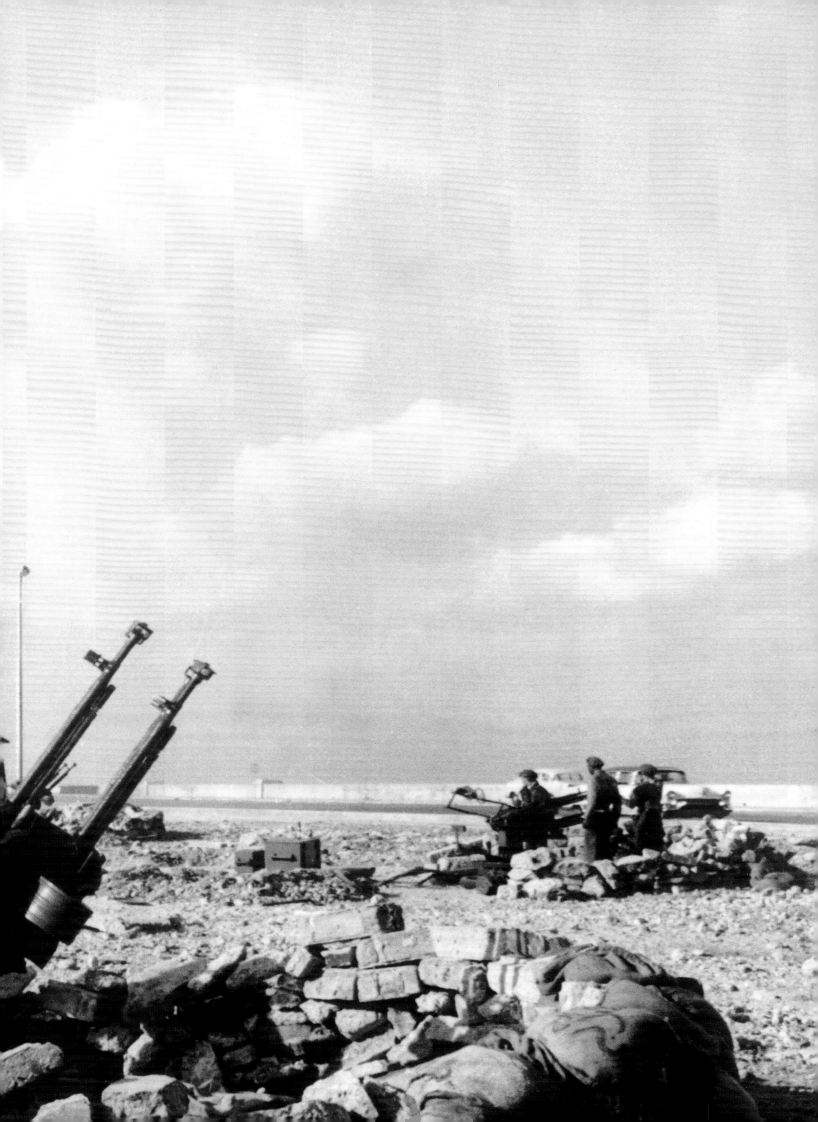

¿Por qué Jruschov quiso instalar armas nucleares en Cuba? El numero uno de la Unión Soviética tenía todas las razones del mundo para considerar amenazada la existencia del régimen socialista en Cuba. Además, el hecho de que la OTAN hubiera instalado misiles en Turquía, a las puertas de la URSS, lo incitaba a tomar una decisión audaz, pero que juzgaba legítima. Introducir en Cuba con el mayor secreto misiles tierra-tierra de alcance medio, debía colocar a los Estados Unidos ante el hecho consumado y obligarlos a reanudar las negociaciones sobre

«El 23, Fidel recibió un mensaje de Nikita en el que le anunciaba que las unidades del Ejército Rojo emplazadas en Cuba, habían recibido la orden de prepararse para el combate…»

Berlín, sobre nuevas bases equitativas, a la vez que se preservaba la Revolución cubana mediante la disuasión. En efecto, si hasta ahora el hecho de poseer el arma atómica le había garantizado a Moscú negociar con Washington en un pie de igualdad, el avance de los americanos en el campo de los misiles estratégicos amenazaba su estatus. Además, el equilibrio, antes de ser militar y estratégico, es político y psicológico.* El prestigio era el centro de la rivalidad con los Estados Unidos. Jruschov consideraba como una afrenta el emplazamiento de misiles en Turquía. Por otra parte, el intento de invasión de Bahía de Cochinos reafirmaba su convicción de que los Estados Unidos eran imperialistas En esta ocasión, y luego durante su encuentro con Kennedy en Viena, juzgó al nuevo presidente americano como «indeciso, mal informado y poco impresionante». Cuba, con todo lo que significaba la victoria de un régimen socialista, representaba la ocasión para tomar un brillante desquite.

* Ver la tesis de Jean-Yves Haine en http://www.revues.org/conflits

¿Por qué el presidente americano exigía la retirada de los misiles soviéticos de Cuba? John Kennedy estaba furioso. A sus ojos, se trataba de un flagrante delito de mentira y de una provocación deliberada de Nikita Jruschov. En las últimas semanas, le había asegurado personalmente en reiteradas ocasiones que no tenía previsto introducir armas de destrucción masiva en el Caribe. Por su parte, Kennedy se había comprometido públicamente a no tolerar su presencia durante dos declaraciones oficiales. En realidad, cada uno consideraba sus armas como

«Lo más sorprendente durante este periodo de tensión, era la sangre fría increíble que mostró la población, enardecida por Fidel…»

estrictamente defensivas y las del adversario inevitablemente ofensivas. Sin embargo, el presidente americano no le concedía gran importancia a la significación estratégica de esos misiles. A diferencia de los militares, pensaba que la geografía era apenas pertinente y que el hecho de que lanzaran un misil, fuera de Moscú o de La Habana, no cambiaba nada, pues seguía siendo un misil. Por lo tanto, era inaceptable que se tolerara su presencia en el Caribe, coto de caza de Washington. Sobre todo, estaba en juego su credibilidad en un contexto basado en el equilibrio del miedo. Si los Estados Unidos cedían sobre Cuba, era probable que cedieran sobre Berlín. Durante la primera reunión del ExComm, la unidad de crisis de la Casa Blanca, la mayoría, comenzando por el propio presidente, apoyaba los golpes aéreos. Pero cualquier acción militar podía provocar un contraataque a Berlín, lo que no dejaría al presidente otra opción que desencadenar el fuego nuclear…

Cuando se calmó, John Kennedy descartó la opción de los golpes aéreos a pesar de la opinión de los militares. El temor a ser considerado responsable del cataclismo de la historia de la humanidad determinó su decisión, el 22 de octubre, de aplicar un bloqueo, la opción menos riesgosa. La analogía con la escalada incontrolada que condujo a la Primera Guerra Mundial lo aterrorizaba. A sus ojos, el riesgo principal era la pérdida de control de una situación explosiva y el estallido por negligencia de un conflicto nuclear. Sin embargo, el 24, cuando los barcos

«Creo que, a pesar de todo, Fidel sentía un cierto respeto intelectual por Kennedy...»

soviéticos escoltados por submarinos se acercaron a la Marina americana, renunciaron a forzar el paso y dieron media vuelta. En la ONU, su secretario general, el birmano U Thant, desplegó una gran actividad para encontrar una solución negociada. Finalmente, varios indicios simultáneos condujeron a Jruschov a proponer un compromiso el 26 de octubre. El mensaje que ponía en estado de alerta a las fuerzas americanas y la intercepción de una instrucción para preparar los hospitales americanos para eventuales heridos, indicaban que Washington se preparaba de verdad para una guerra. También Jruschov tomó conciencia de que la situación podía tornarse incontrolable y, por ello escribió a Kennedy para proponerle una retirada de los misiles a cambio del compromiso de no invadir a Cuba. El domingo 28 de octubre, abrió la reunión del Presidium con una declaración nada ambigua: «Para salvar al mundo, debemos retirarnos.»

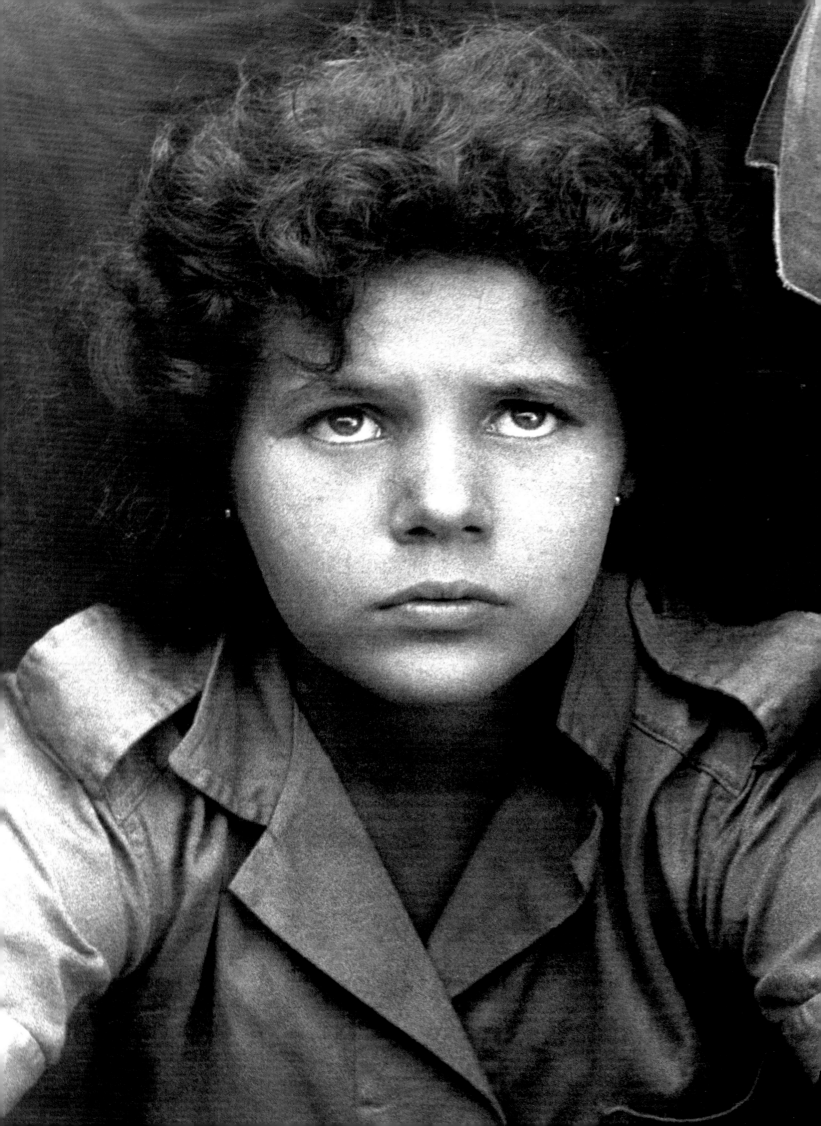

Fidel Castro se sintió muy molesto con la actitud de Jruschov que había negociado directamente con Kennedy sin haberle consultado nada. Relata el Che que Fidel, furioso, dio un puñetazo en la pared y rompió unas gafas. Asimismo, le dirigió violentos mensajes —primero confirmados y luego desmentidos— al «gran hermano», en entrevistas que concedió a periodistas europeos. Le reprochó a este aliado «que puso pies en polvorosa» que no hubiera dicho franca y públicamente que se trataba de armamentos en el marco legal de un tratado militar

«Fui el primero en salir del avión y cuando los rusos vieron mi barba quizás creyeron que era Fidel. Me aplaudieron…»

soviético-cubano. Para tratar de apaciguarlo, Jruschov invitó al dirigente más joven del bloque comunista a una visita oficial que hizo época en los anales de la historia por su duración excepcional. Castro y sus acompañantes, entre ellos Korda, pasaron no menos de cuarenta días visitando el Imperio Soviético. De Europa al Pacífico y de Asia Central a las bases navales secretas del Báltico, la acogida fue extraordinaria. Sin embargo, el viaje por poco comienza trágicamente: el 27 de abril de 1963, el enorme Tupolev que hacía el vuelo sin escalas en 14 horas desde La Habana sobrevolaba Murmansk en momentos en que el aeropuerto estaba cerrado a causa de una espesa niebla. Los depósitos del aparato de reacción estaban casi sin combustible. El piloto tuvo que tomar la decisión de aterrizar sin visibilidad alguna, un aterrizaje muy al estilo del ex guerrillero. Cuando salió del avión, inmutable, Fidel Castro llevaba un tabaco entre sus labios para evitar los besos en la boca…

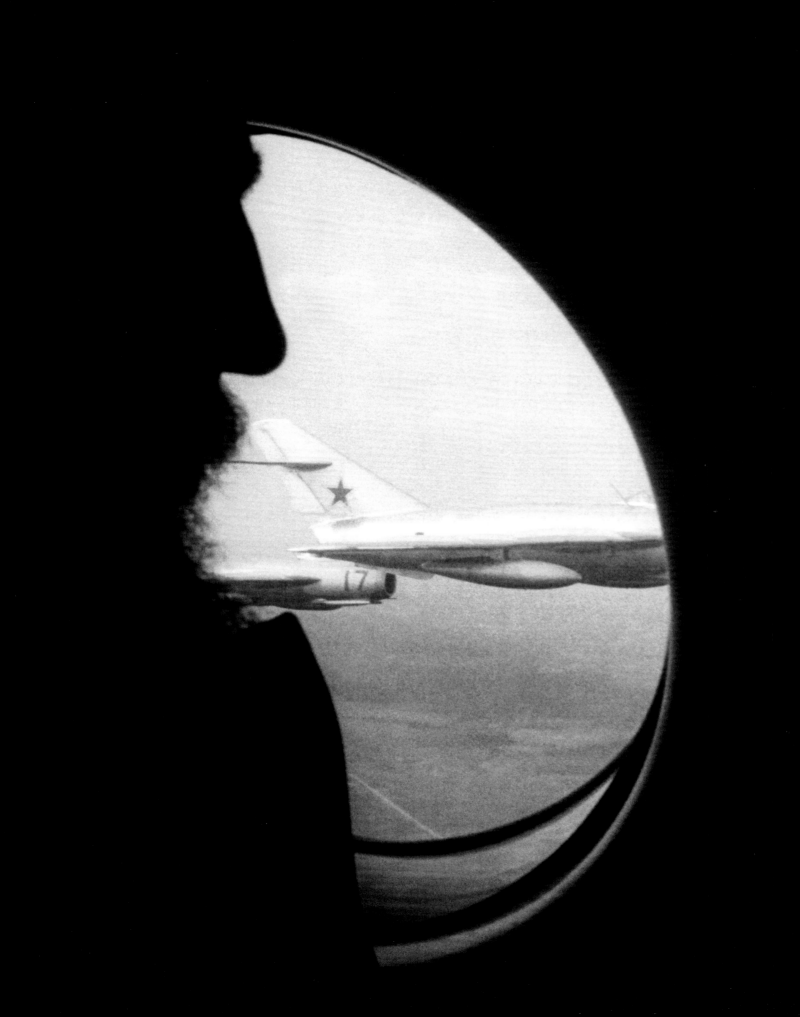

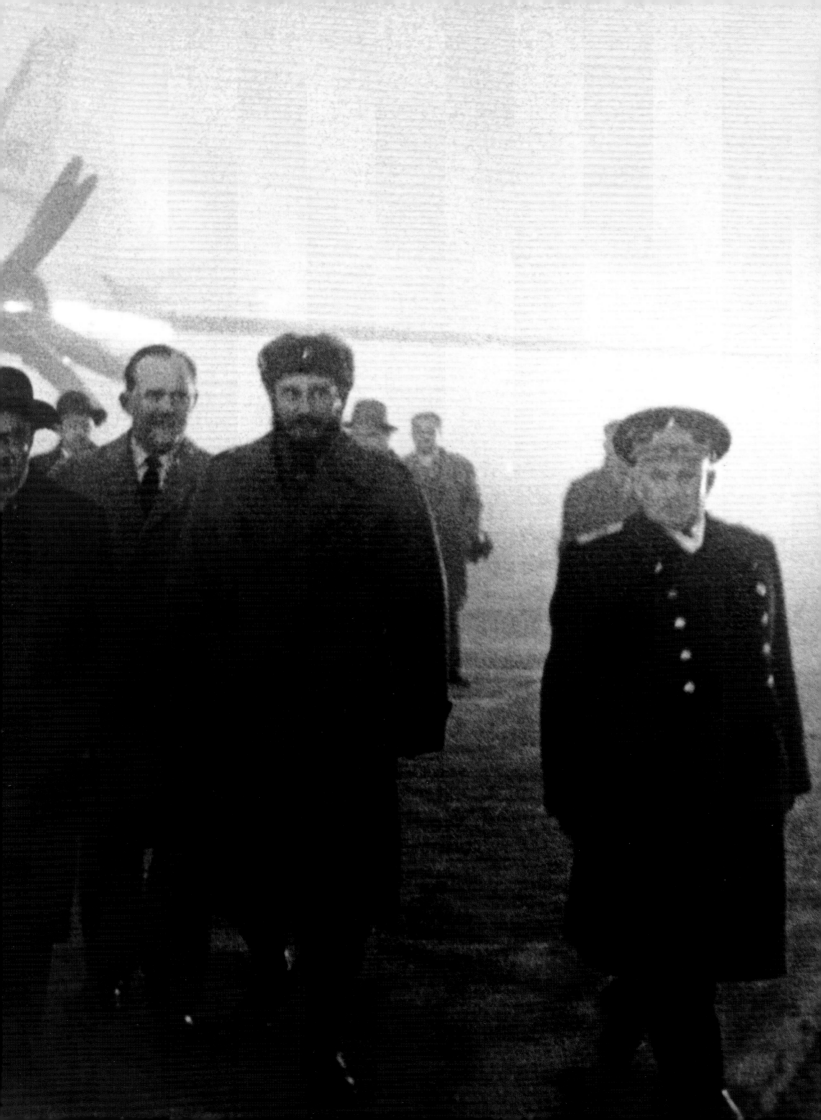

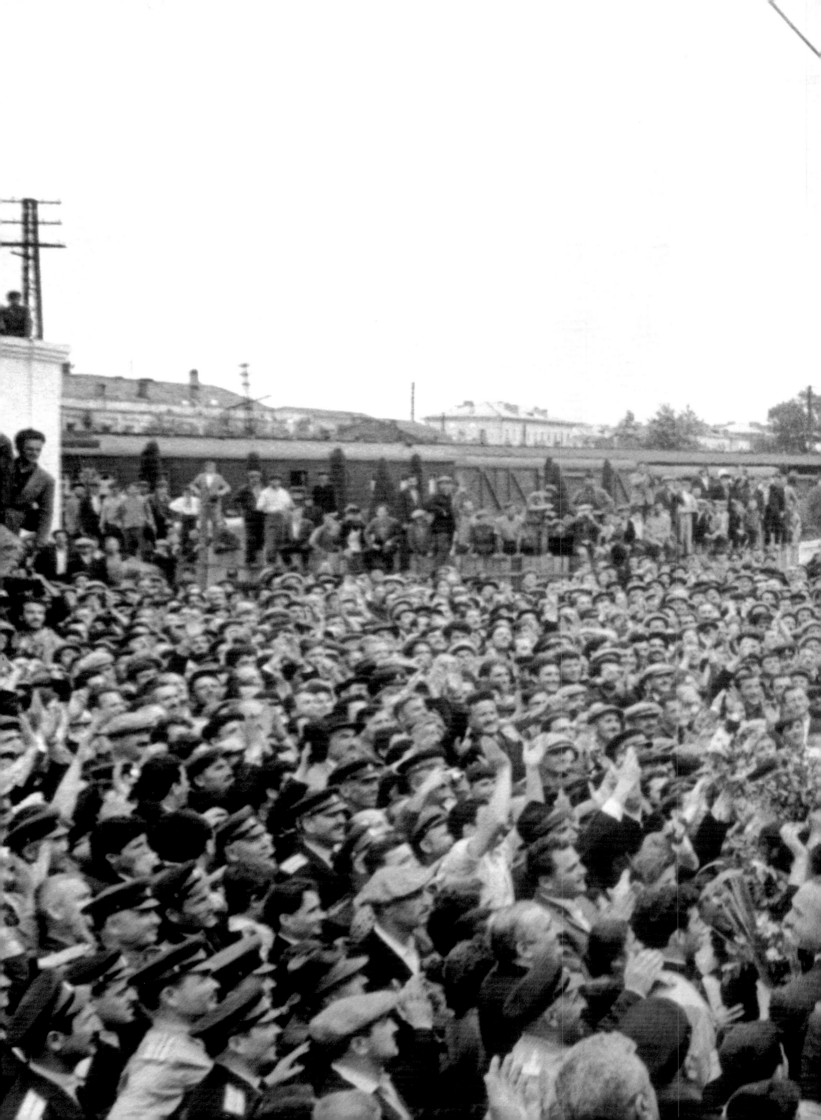

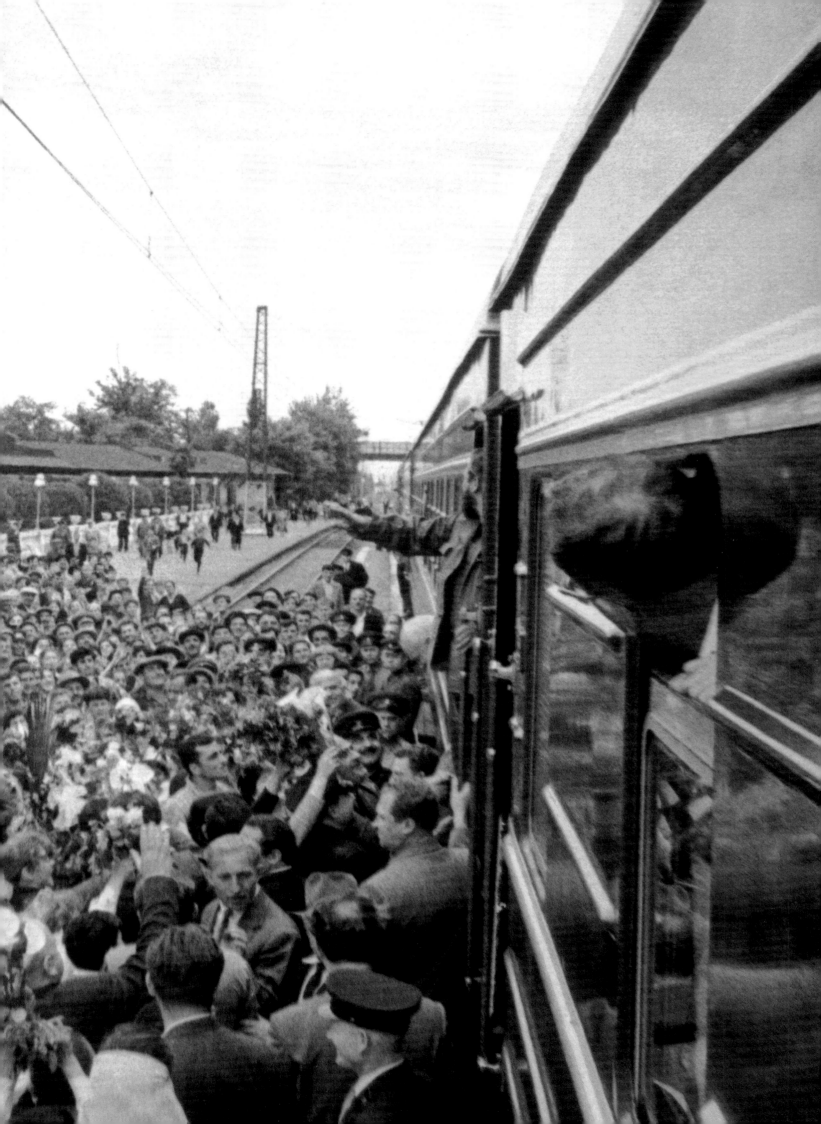

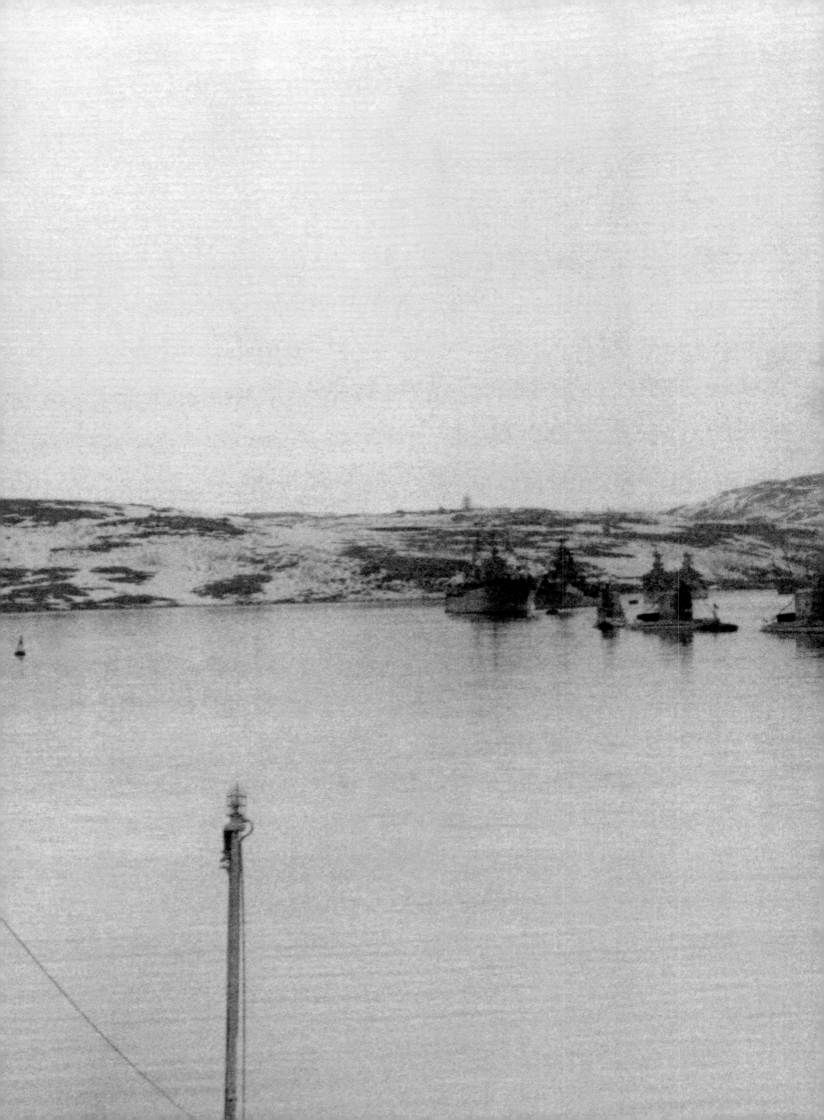

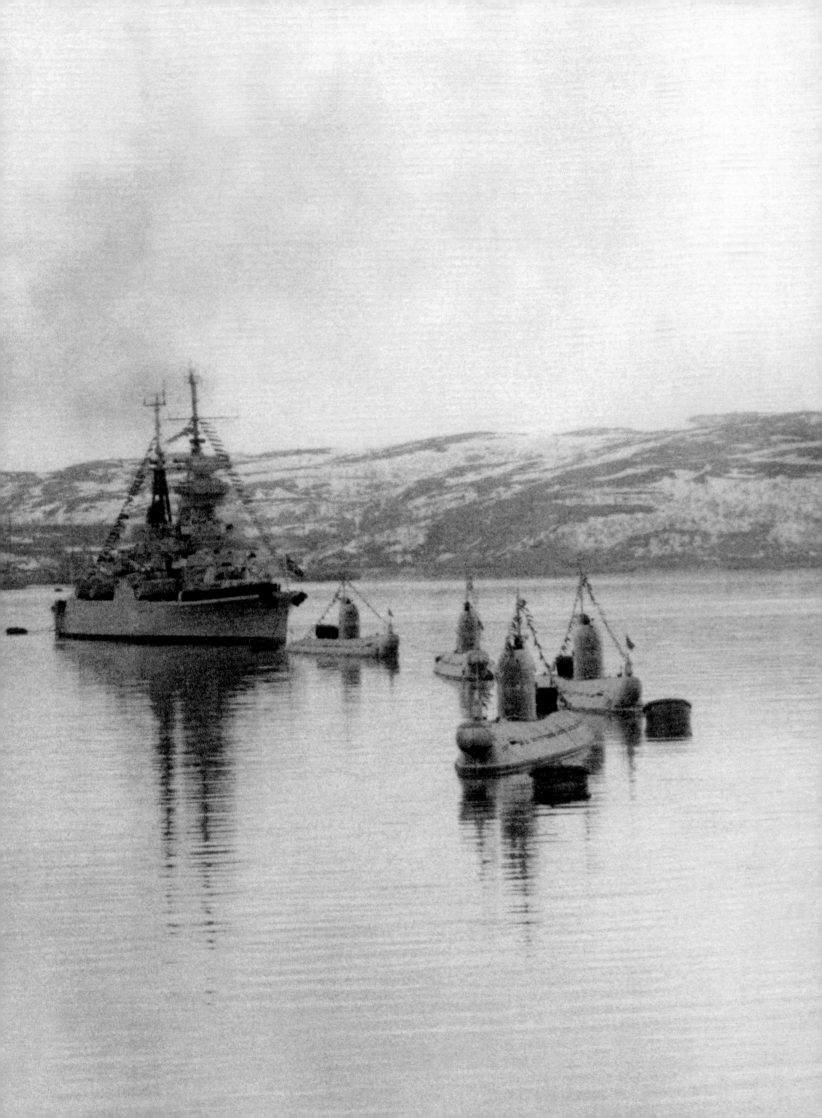

En esa primavera de 1963, Fidel Castro tenía 36 años. Su popularidad internacional llegó a la cima en los países del bloque socialista y en los medios izquierdistas del mundo entero. Anne Philipe, la viuda del actor Gérard Philipe, fallecido en 1959 algunos meses después de un viaje a La Habana, regresó tres años más tarde y escribió en *Le Monde*: «En ningún país he visto semejante intimidad entre un líder y su pueblo. Todos saben que Fidel puede aparecer dondequiera y en cualquier momento, tanto en un restaurante como en un

« ¡Los rusos no habían agasajado a alguien de forma semejante desde el regreso a la Tierra del primer cosmonauta Yuri Gagarin!»

pueblo perdido donde se pose su helicóptero. No es adorado como un jefe inaccesible, sino amado con un afecto conmovedor. Cuando aparece, la gente observa su aspecto y escucha su voz. Le dan consejos: «hace falta que descanses» o «¡cuídate!» Cada cual le habla de su caso particular, le explica sus problemas, se queja de una injusticia […] Y cada vez, y ahí radica el milagro, Fidel responde como si conociera personalmente al que le está hablando.» También Fidel era un ídolo en América Latina donde a Cuba se le consideraba como «el primer territorio libre del continente». En la URSS lo agasajaron como a un verdadero héroe de la «isla de la libertad» —así llamaron los soviéticos a Cuba. Después de haber alabado su generosidad, Fidel Castro concluyó su discurso en la Plaza Roja exclamando: «Gracias, Lenin. Viva la URSS.» Muestra en la solapa la gran medalla roja de Héroe de la Unión Soviética.

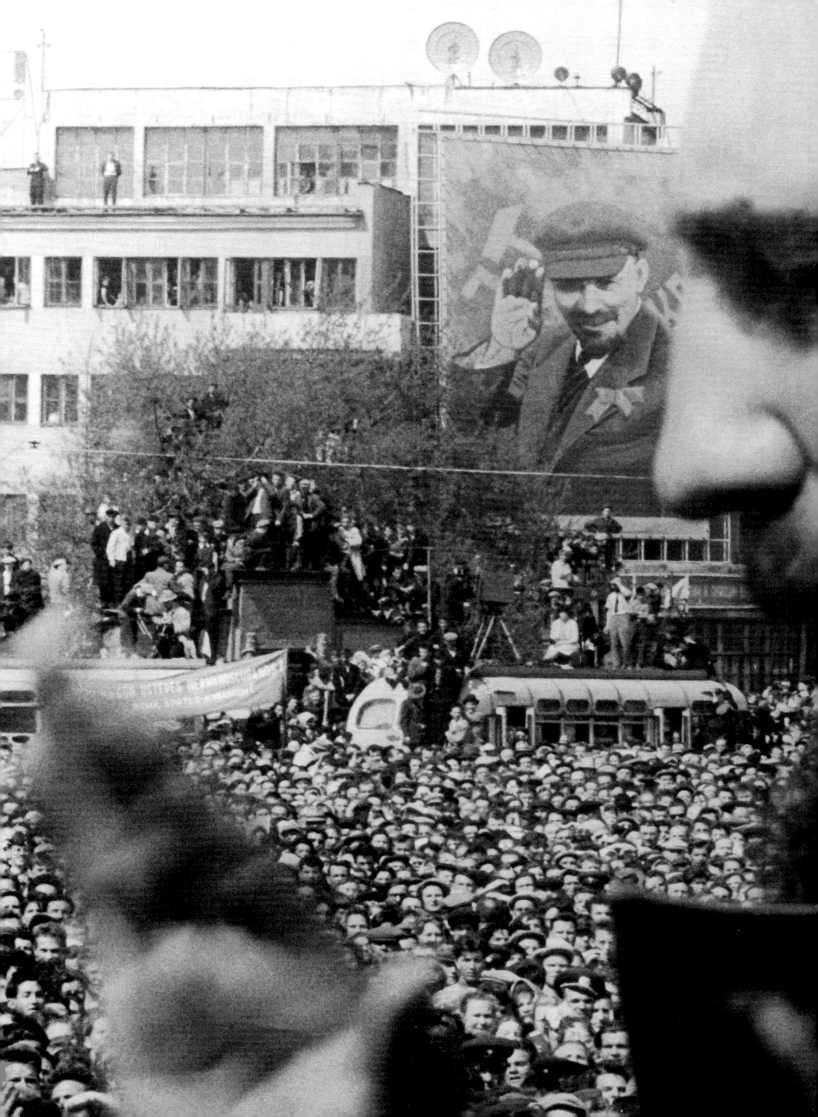

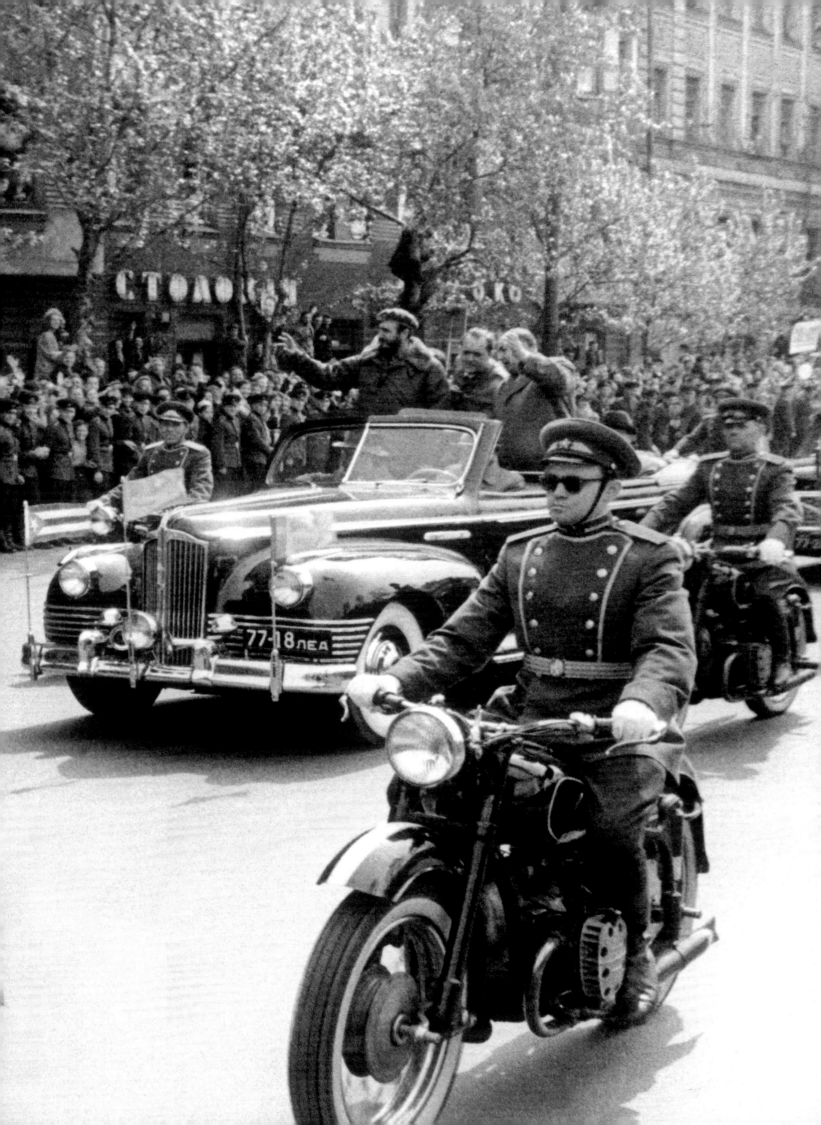

Nikita Jruschov y Fidel Castro se vieron por primera vez en New York, en septiembre de 1960 en ocasión de la Asamblea General de las Naciones Unidas. El jefe de la segunda potencia del mundo se había dirigido a Harlem para abrazar al joven *líder* en su hotel. Con la boca llena de elogios para ese «héroe» declaraba a los periodistas: «No sé si Fidel es comunista, pero yo soy fidelista.» Sin embargo, expresaba en privado: «Castro es un potro sin domar que necesita un poco de práctica, pero es muy fogoso y tenemos que seguirlo de cerca.» En ese

«Un fin de semana, Fidel tomó fotos en la dacha de Nikita con una Polaroid. Este le preguntó de dónde había sacado ese aparato mágico. Con una gran sonrisa Fidel le respondió: «Boston, Massachussets…»

mes de abril de 1963, Nikita Jruschov recibió a Fidel Castro en su dacha de Sabídova. Le leyó las cartas de John Kennedy: «Hemos cumplido todos nuestros compromisos y hemos retirado todos nuestros misiles de Italia y de Turquía», se precisaba en una de ellas. El número uno cubano confirmó la intención oculta del soviético cuando este le propuso la instalación de misiles en Cuba. Mucho más tarde, en 1992, en una conferencia internacional en La Habana, que reunió a muchos de los protagonistas de la Crisis de Octubre, Fidel Castro concluyó: «A la luz de lo que sabemos ahora de esa época sobre la verdadera correlación de fuerzas (entre los americanos y los soviéticos), hubiéramos aconsejado prudencia. Nikita era muy astuto, pero no creo que quisiera provocar una guerra y mucho menos una guerra nuclear. Vivía obsesionado con la paridad.»

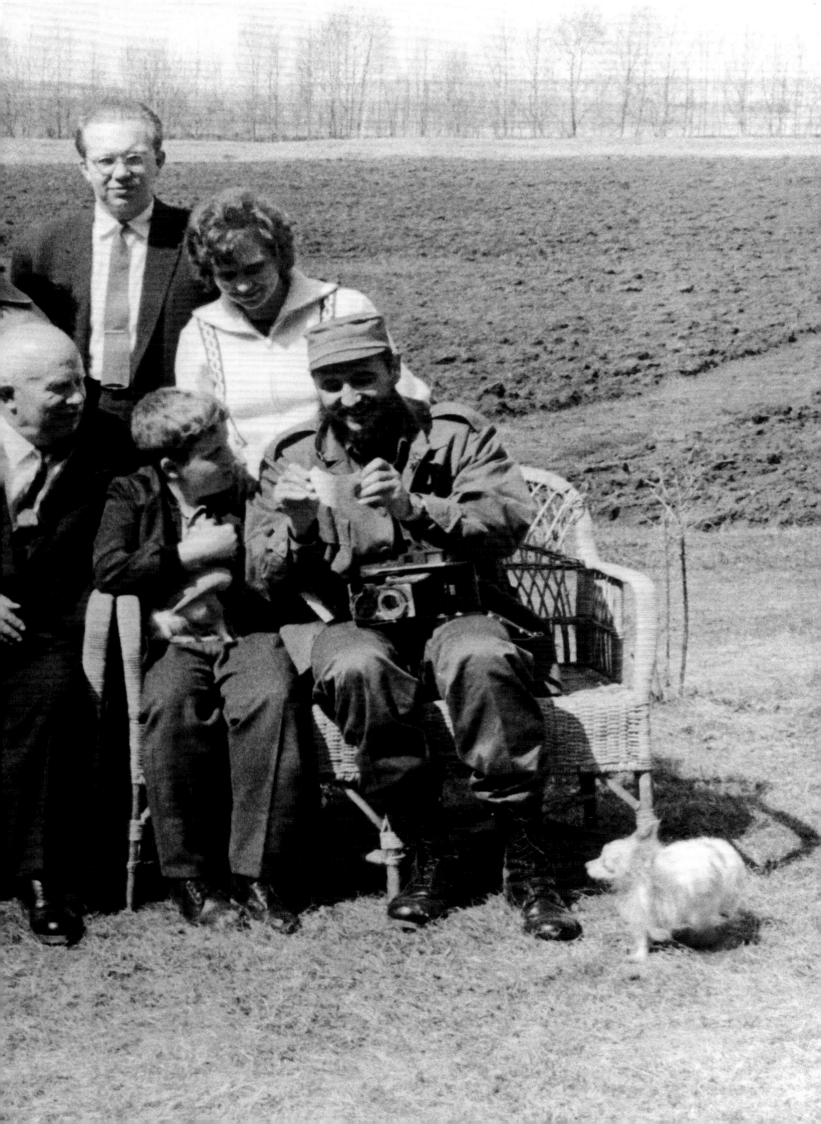

El anfitrión de Fidel Castro, nacido en 1894 en el seno de una familia pobre, fue pastor, cerrajero y luego minero. Nikita Jruschov participó en la revolución bolchevique e hizo carrera en el Partido. En 1939, Iósiv Stalin lo nombró miembro del Buró Político y encargado de la anexión de Polonia oriental tras el tratado germano-soviético. Luego Jruschov llevó a cabo la defensa de Ucrania y participó en la de Stalingrado durante la Segunda Guerra Mundial. Finalmente, después de haber organizado los funerales del «padrecito de los pueblos» en marzo

«En las Naciones Unidas, en 1960, Nikita golpeó su mesa con el zapato durante una intervención antisoviética del representante filipino. Luego, lanzó el zapato a la cabeza del embajador franquista ¡y falló por poco…!»

de 1953, le sucedió como primer secretario del Partido Comunista. El nombre del difunto desapareció de los periódicos de inmediato, al mismo tiempo que un decreto de amnistía permitía a miles de presos políticos regresar a sus casas. El XX Congreso del Partido Comunista de la Unión Soviética se celebró en el Kremlin en febrero de 1956. Ante los delegados totalmente traumatizados, Jruschov leyó el testamento de Lenin y su última carta en la que amenazaba con romper toda relación con Stalin. Luego lo acusó de haber creado la noción de «enemigo del pueblo»; de haber ordenado masacrar a miles de inocentes; de ser además, responsable de los desastres militares de 1941, tras haber eliminado a los mejores cuadros del Ejército Rojo e ignorado los preparativos nazis. Como político sagaz, el nuevo jefe del Kremlin tomó la delantera y responsabilizó al dictador y a su instrumento ciego Beria, de todos los pecados y de esta forma logró que la cólera popular recayera en dos desaparecidos, con el fin de salvar al sistema y a sí mismo.

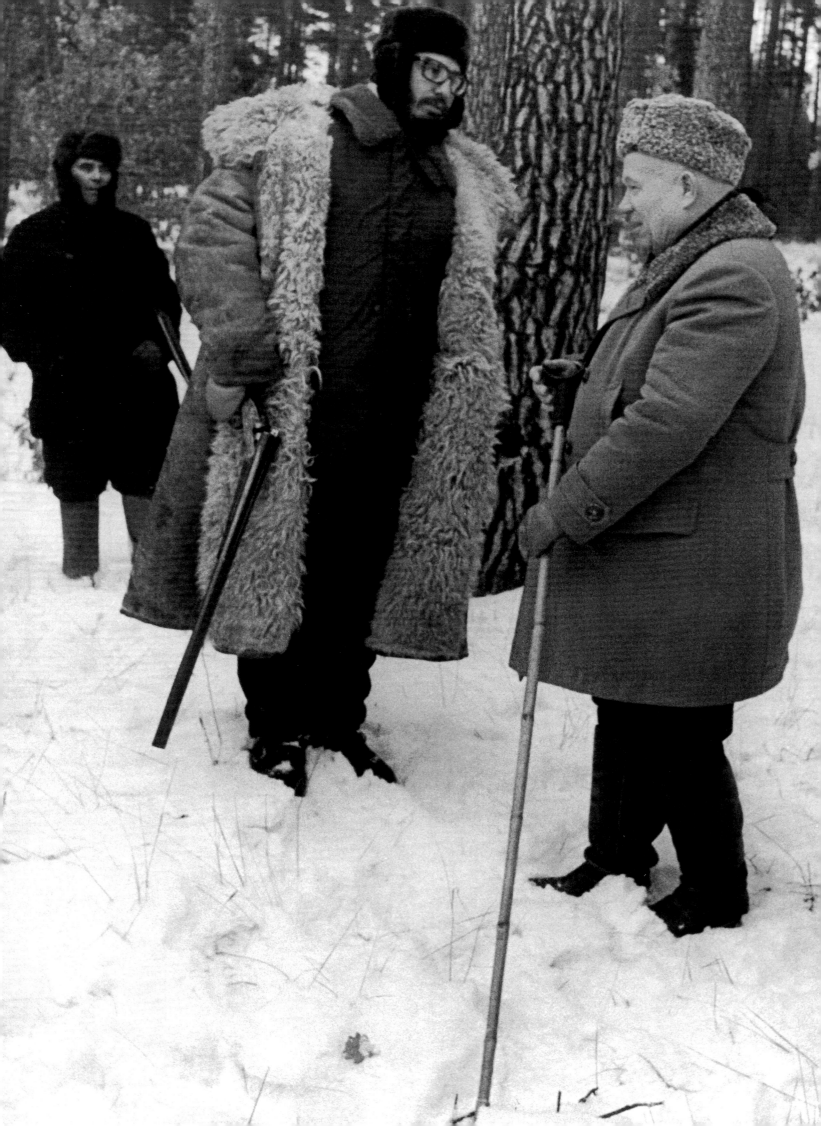

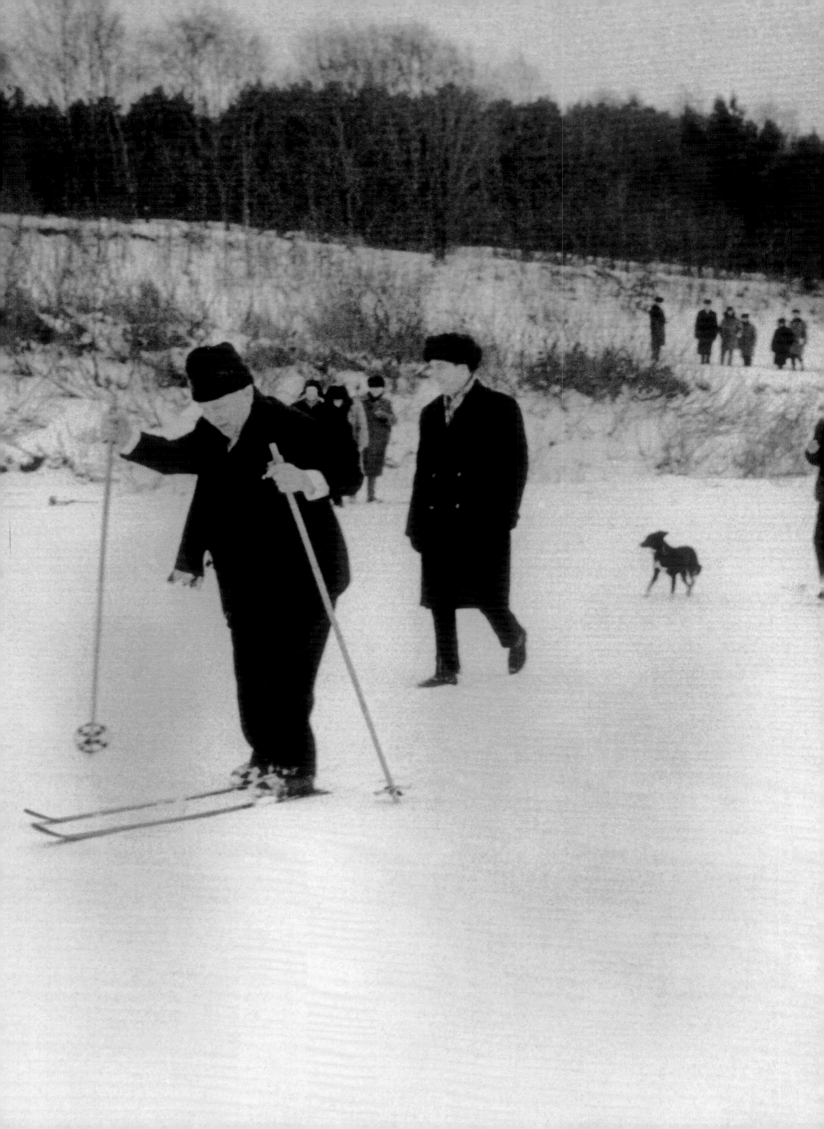

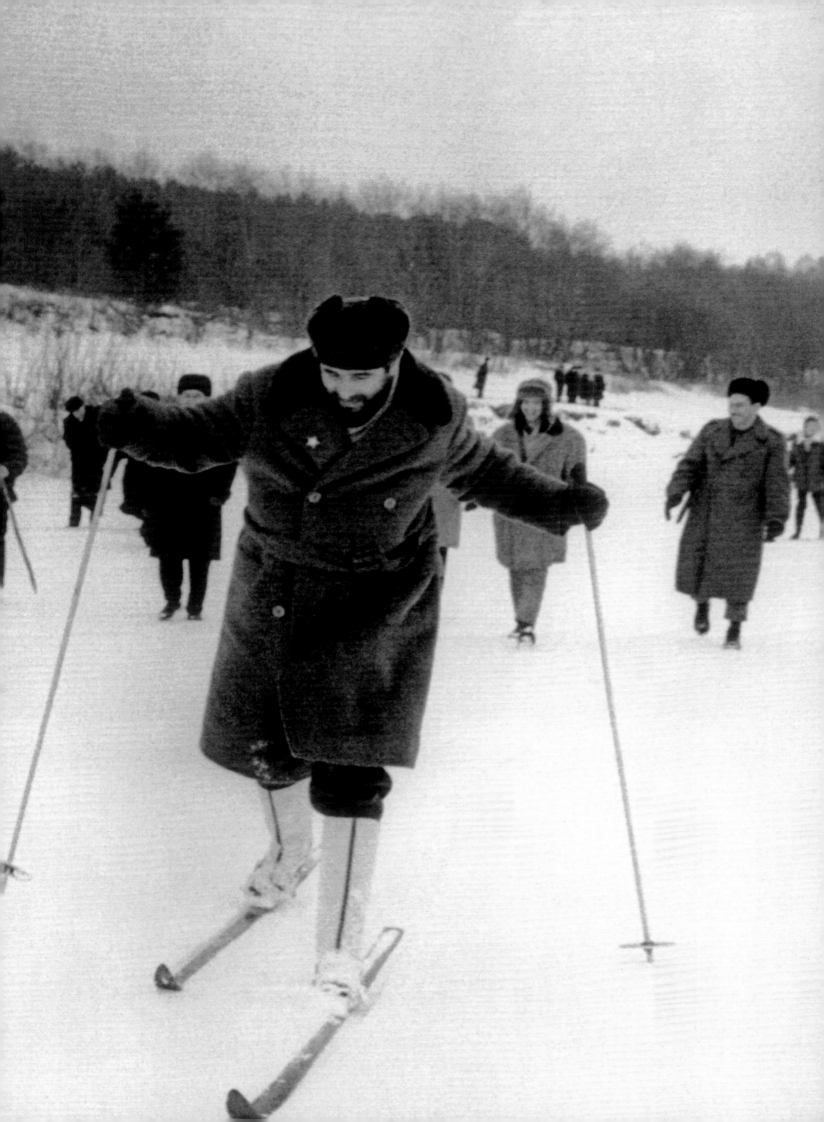

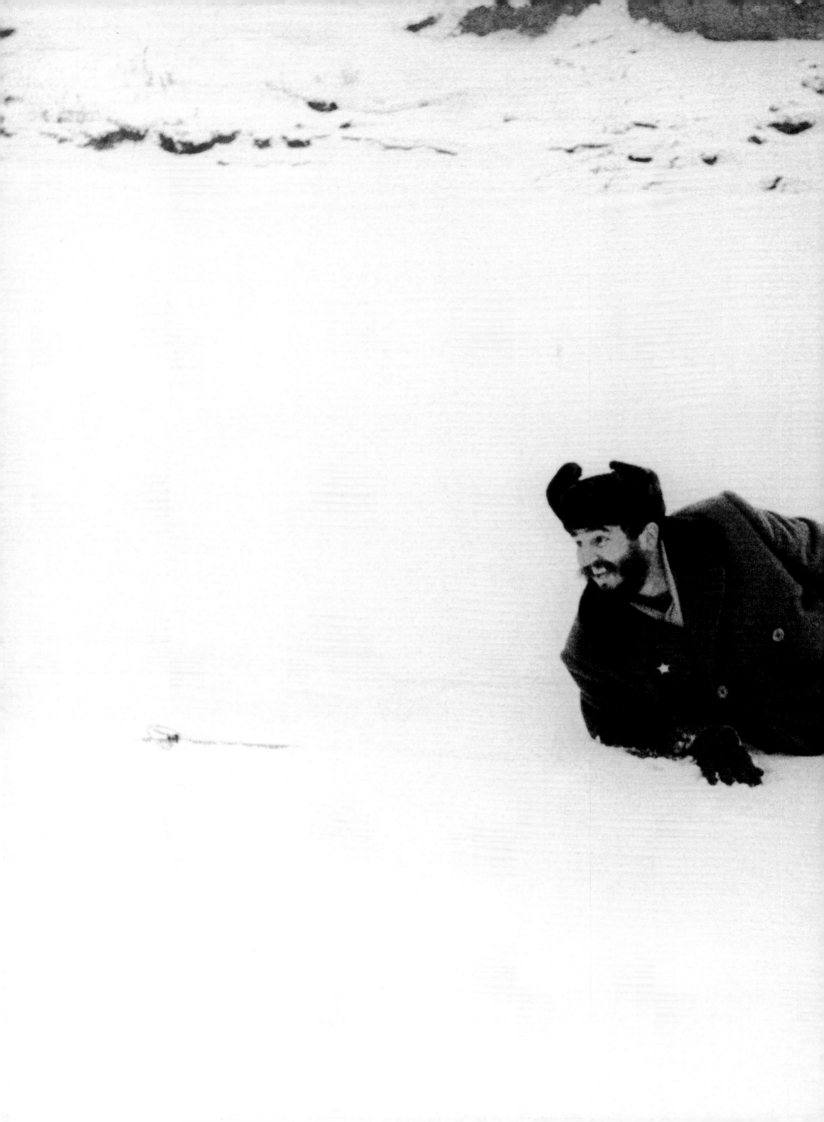

«Fidel usó esquíes por primera vez con Nikita, cuando regresó a la URSS al año siguiente. De inmediato se las arregló bien. Otro día, cuando vio a unos esquiadores en un río helado, los llamó y les pidió probar. Al principio le fue bien y luego, de repente ¡Cataplum! ¡Se había convertido en una bola de nieve! Estaba muerto de risa. Nunca me pidió que no publicara esta foto. ¡Y hay gente que dice que no tiene sentido del humor!»

Durante once años, Nikita Jruschov gobernó alternando las decisiones más contradictorias: desestalinización, distensión y autorización a Solzhenitsin para publicar, pero también aplastó la revuelta de Budapest en 1956; construyó el muro de Berlín en el 61; inició la «coexistencia pacífica» con el mundo capitalista e instaló cohetes nucleares en Cuba. Célebre en el mundo entero hasta el punto que los periódicos occidentales se habituaron a designarlo con la letra «K», este hombrecito de aspecto jovial es un hombre precursor de la política espectáculo,

« ¡La capacidad de los rusos para beber alcohol y divertirse como niños era asombrosa! Durante la caza, el gran entretenimiento de Nikita y Leonid consistía en meter nieve en el pantalón del otro…»

alternando un autoritarismo espectacular y maniobras de seducción. Pero el fracaso de sus reformas económicas y su aparente capitulación en la crisis de Cuba le valieron las críticas de numerosos dirigentes del Partido. El 16 de octubre de 1964, el Presidium del Comité Central, donde no faltan los viejos ni los enfermos, lo invitan a dimitir «debido a su edad avanzada y a su estado de salud.» Bajo su sucesor, Leonid Brezhnev, la URSS se estabilizará en una «nueva congelación», pero sin las sangrientas iniquidades de la etapa estalinista. Prueba de ello es la vida tranquila del Sr. K. en su dacha de las afueras de Moscú dedicado a dictar sus memorias durante los siete años que le restarían de vida. Esto hubiera sido sencillamente imposible bajo el régimen de Stalin.

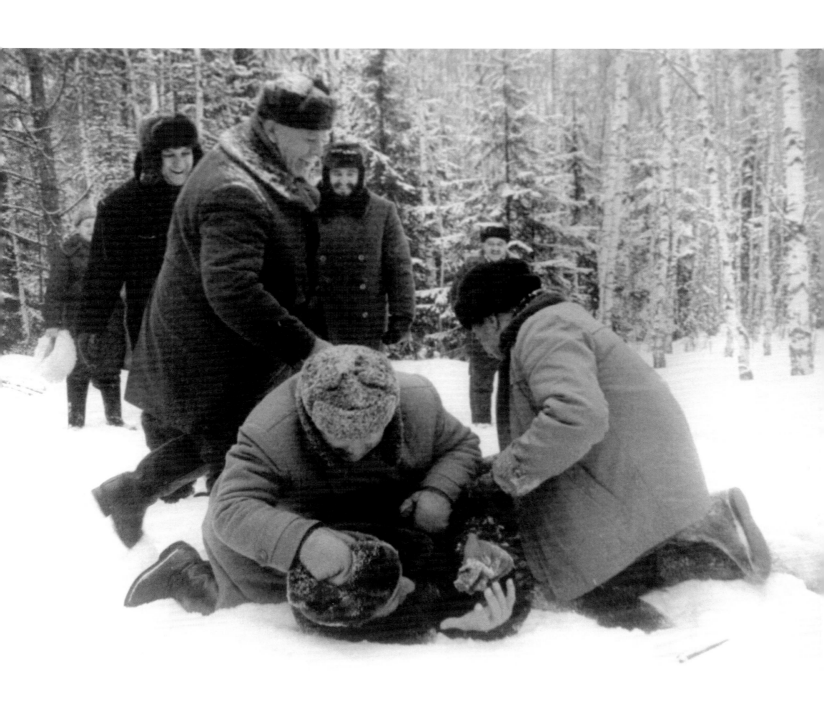

Fidel Castro visitó a la célebre Pasionaria. «Una mujer de tristeza y dolor» escribió sobre ella García Lorca. Dolores Ibárruri nació en 1895 en la provincia vasca de Vizcaya, en el seno de una familia extremadamente pobre, católica y monárquica. Como todas las niñas de su medio, tuvo que interrumpir su educación para ganarse la vida como doméstica y luego como camarera. Se casó a los veinte años con un militante socialista que estaba más en prisión que en la casa. Aún así tuvieron 6 hijos, pero cuatro de ellos murieron a temprana edad por las

«Fidel citaba con frecuencia una frase de la Pasionaria, la española Dolores Ibárruri: «Más vale morir de pie que vivir de rodillas.» Ella lo había recibido en su casa de Moscú.»

malas condiciones de vida. Indignada, se adhirió al Partido Comunista y, a los veinticinco años, se convirtió en uno de sus dirigentes. Firma su primer artículo «La Pasionaria» porque lo escribió durante la Semana Santa. Dolores, con su bella voz y vestida habitualmente de negro, como las viudas, participaba en todas las huelgas que estremecieron a España en esa época. Diputada por Asturias, liberó ella misma los prisioneros políticos detenidos en Oviedo y entró en la leyenda con la consigna que lanzó el 19 de julio de 1936, a raíz del alzamiento de los militares fascistas españoles en el norte de África: ¡No pasarán! A partir de 1939, la tragedia de la guerra civil la llevó a desempeñar un papel decisivo en la dirección del Partido Comunista español, pero desde el exilio en Moscú. Hasta 1977 no regresó a España, a los ochenta y dos años, momento en que volvió a ocupar su cargo de diputada de Asturias. Murió en 1989.

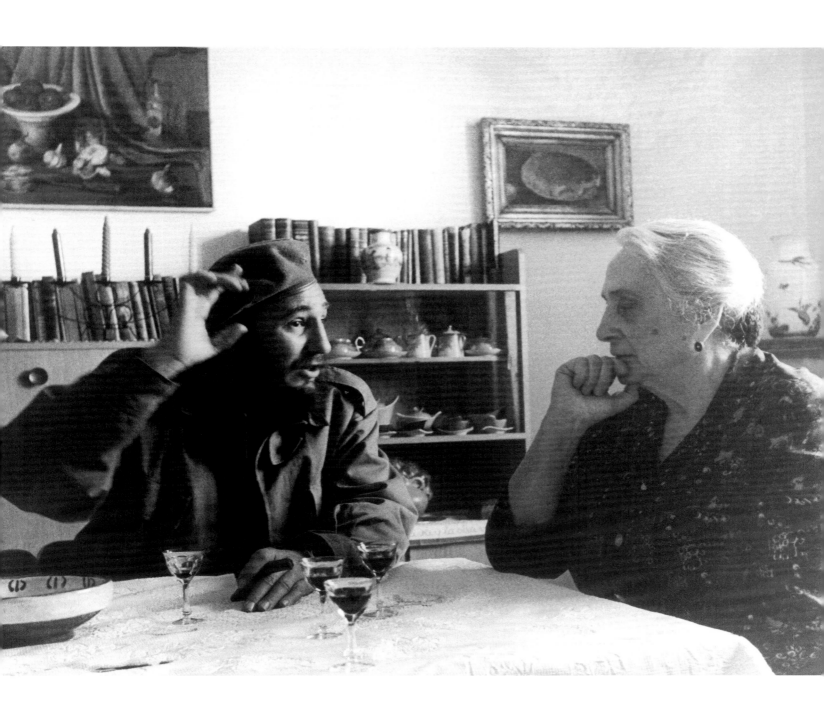

«El Che probaba una alzadora, una nueva maquinaria que se usaba en la zafra y que había puesto a punto con un ingeniero francés. Cuando lo encontré, el rostro sucio de sudor y tierra, un poco inflamado por la cortisona, el medicamento que tomaba en esa época, me miró con una mezcla de ironía y sorpresa. "¡Mira quién está aquí! ¡Korda! En realidad, ¿de dónde eres? ¿de la ciudad o del campo? –¿Yo? De La Habana, Comandante… –¿Y ya has cortado caña? –Nunca…" Entonces se dirigió a uno de sus soldados: "Alfredo, busca un machete para el compañero periodista." Luego, volviéndose hacia mí: "Para las fotos, ya veremos dentro de una semana…"»

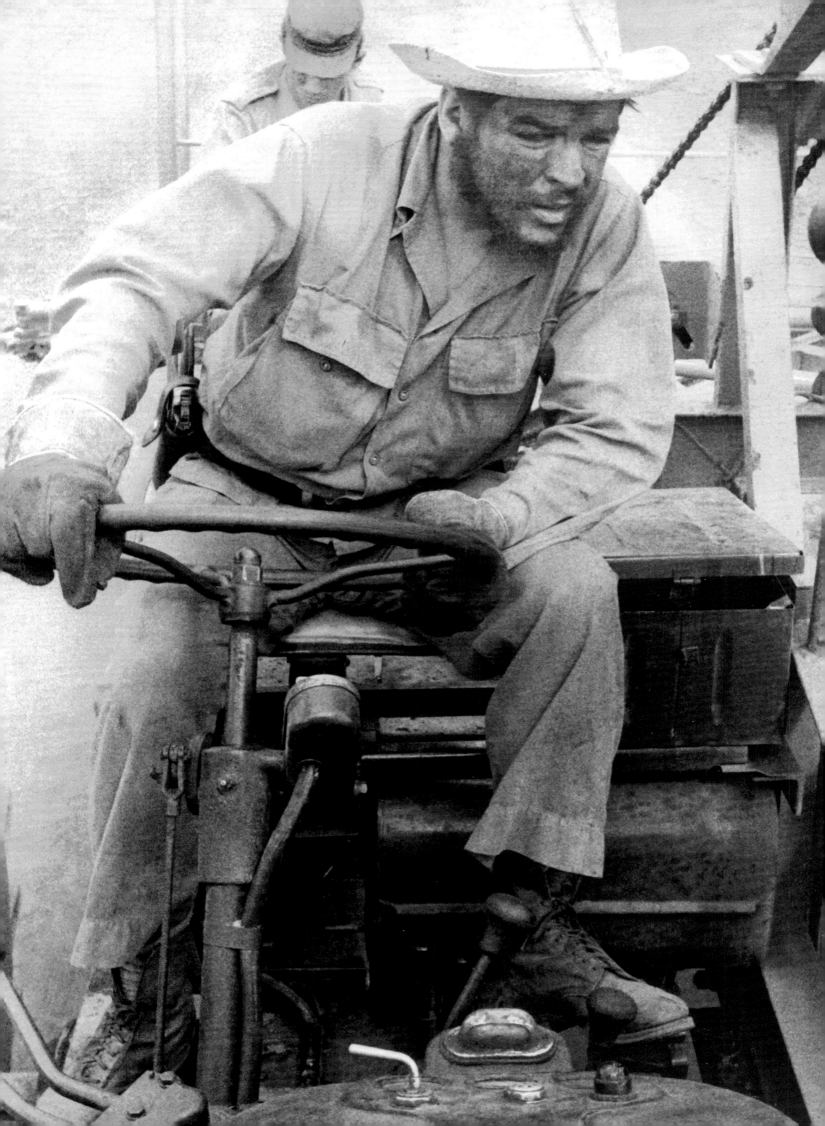

Cuando era ministro, el Che instituyó el trabajo voluntario como actividad sagrada de la Revolución. Los domingos cortaba caña o cargaba sacos de azúcar. Como un cruzado, encarnaba a ese hombre nuevo con el que soñaba: «Déjeme decirle, aunque parezca ridículo, que al verdadero revolucionario lo guían grandes sentimientos de amor. […] Quizás este sea uno de los grandes dramas del dirigente político: necesita unir a un espíritu apasionado una fría inteligencia y tomar decisiones dolorosas sin que se le contraiga un solo músculo […] En esas

«Necesité tiempo para comprender a este hombre que poseía la dureza del acero y la ternura de la rosa…, que rechazaba al hombre lobo y anhelaba con fervor a un hombre nuevo…»

condiciones hay que tener mucha humanidad y un gran sentido de la justicia y de la verdad para no caer en un dogmatismo extremo, en una fría escolástica, para no aislarse de las masas…» Sin embargo, desde diciembre de 1964, el Che se proyectó hacia el futuro: «Cuando llegue el momento, estaré dispuesto a dar la vida por la liberación de cualquier país latinoamericano, sin exigir nada a cambio…» En marzo de 1965 desapareció. En realidad, había escogido África. Luego de un fracaso en el Congo donde trató de crear un nuevo foco revolucionario, se decidió por Bolivia. El 8 de octubre de 1967, los militares bolivianos lo capturaron y el 9 lo ejecutaron sumariamente. Su foto, muerto y con los ojos abiertos, se convirtió en el estandarte de la rebelión de toda una generación. Pero otro retrato vino a sustituir este rápidamente: el de Korda, tomado siete años antes. Los primeros que lo utilizaron fueron los estudiantes de Milán que lo enarbolaban en sus manifestaciones con la siguiente leyenda: *¡El Che vive!*»

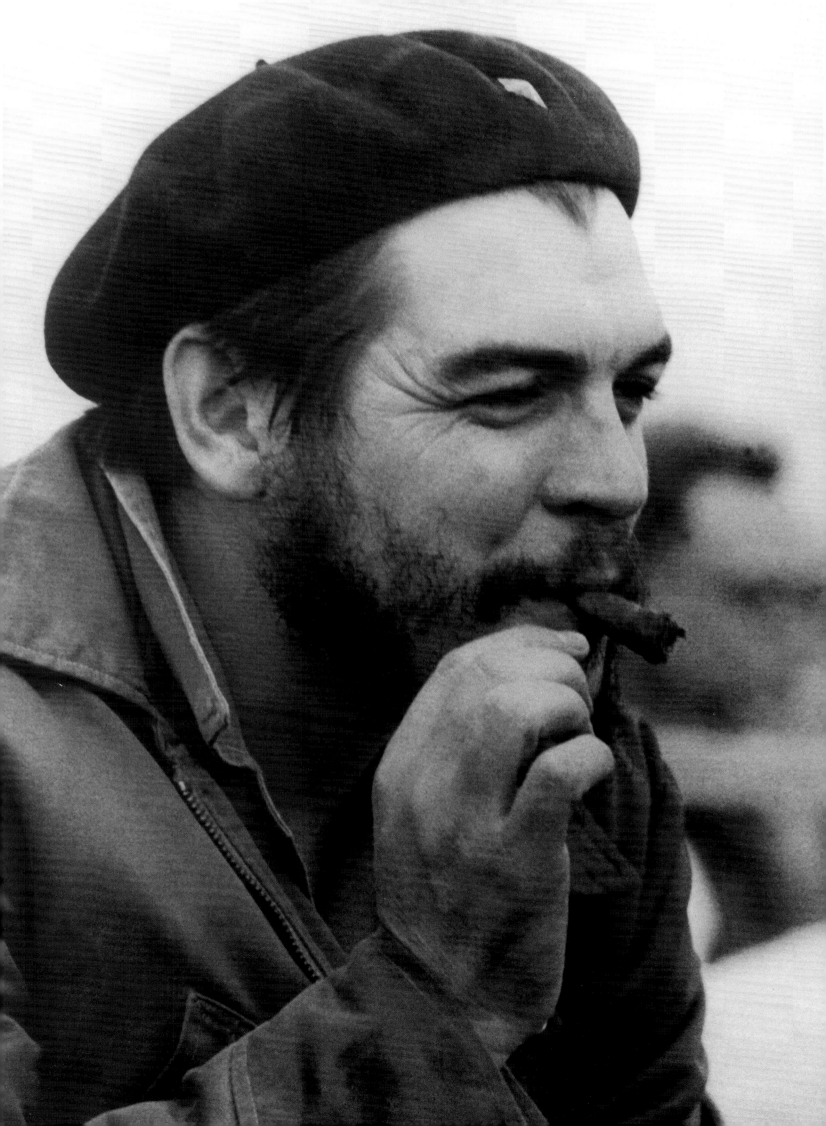

BONSAL, *Cuba, Castro and the United States*, University of Pittsburgh Press, 1971.

Fidel CASTRO RUZ, *La Revolución de Octubre y la Revolución Cubana*, La Habana, 1977.

Étapes de la Révolution cubaine, François Maspero, 1964.

Révolution cubaine (I y II), François Maspero, 1968.

Citations, Seuil, 1968.

Jean-Pierre CLERC, *Les Quatre Saisons de Fidel Castro*, Seuil, 1996.

Collectivo, *Making history, interviews with Four Generals of Cuba's Revolutionary Armed Forces*, Pathfinder, 1999.

Carlo FELTRINELLI, *Senior Service*, Christian Bourgois, 2001.

André FONTAINE, *Histoire de la Guerre froide*, Fayard, 1967.

Claudia FURIATI, *The Plot to kill Kennedy and Castro*, Ocean Press, 1994.

Pierre y Renée GOSSET, *L' Adieux aux barbus*, Julliard, 1965.

Ernesto Che GUEVARA, *Souvenirs de la guerre révolutionnaire*, François Maspero, 1967

Le Socialisme et l'homme à Cuba, François Maspero, 1967

Paco IGNACIO TAIBO II, *Ernesto Guevara connu aussi comme le Che*, Mégaillet / Payot, 1967.

Pierre KALFON, *Che Ernesto Guevara, une légende du siècle*, Seuil, 1997.

Robert KENNEDY, *Treize jours*, Grasset, 2001.

Maurice LEMOINE, *Cuba, trente ans de révolution*, Autrement, 1989.

Christophe LOVINY, *Che, la photobiographie*, Calmann-Lévy / Jazz Edition, 1997.

Michael LÖWY, *La pensée de Che Guevara*, François Maspero, 1970.

Robert MERLE, *Moncada, premier combat de Fidel Castro*, Laffont, 1965.

Marcel NIEDERGANG, *Les vingt Amériques latines*, Plon, 1962.

Antonio NÚÑEZ JIMÉNEZ, *En marcha con Fidel*, Editorial Letras Cubanas, La Habana, 1982.

Tad SZULC, *Castro*, Payot, 1987.

Michel TATU, *Le pouvoir en URSS*, Grasset, 1966.

Vincent TOUZE, *Cuba 1962*, Le Mémorial de Caen, 2000.

Manuel VÁZQUEZ MONTALBÁN, *La Pasionaria*, Seuil, 1998.

Et Dieu est entré dans La Havane, Seuil, 2001.

Jean-Yves Haine, Kennedy, Jruschov y los misiles de Cuba, en

http://www.revues.org./conflits

http:// hypo.geneve.ch / www/ cliotexte / html /guerre.froide.crise.Cuba.html

http://www.fas.org / irp / imint /cuba. Htm

Le Monde, Revolución, Rouge y The New York Times.

Lamentablemente terminado sin él, pues nos abandonó el año pasado, este libro es a la vez *de, a la memoria de* y *dedicado a* nuestro amigo Alberto Korda. Por habernos ayudado a llegar hasta el final de este proyecto, deseamos expresar nuestra gratitud muy especial a su hija Diana Díaz, que tiene ante sí la difícil tarea de ser la albacea de su obra. Gracias igualmente a Pedro Álvarez Tabío, Fernando González Alfonso y Elbia Fernández Soriano, de la Oficina de Asuntos Históricos del Consejo de Estado en La Habana. También a Rafael Acosta de Ariba, Rey Almira, Olivier Binst, Gérard Bonal, Eumelio Caballero, Christophe Cachera, Pierre et Estelle Champenois, Marc Grinsztajn, Hugo et Anael Guffanti, Céline Juanchich, Jean-Lin Lepoutre, Jean Lévy, Mabel Llevat Soy, Norka, Jacques Philibert, Jaime Sarusky, Lourdes Socarrás, Vincent Touze, Yolanda Wood, Iñaki Zabala.

C. L. y A. S. L.

Terminado de imprimir abril de 2008